素描基础教程——风景写生

张恒国 编著

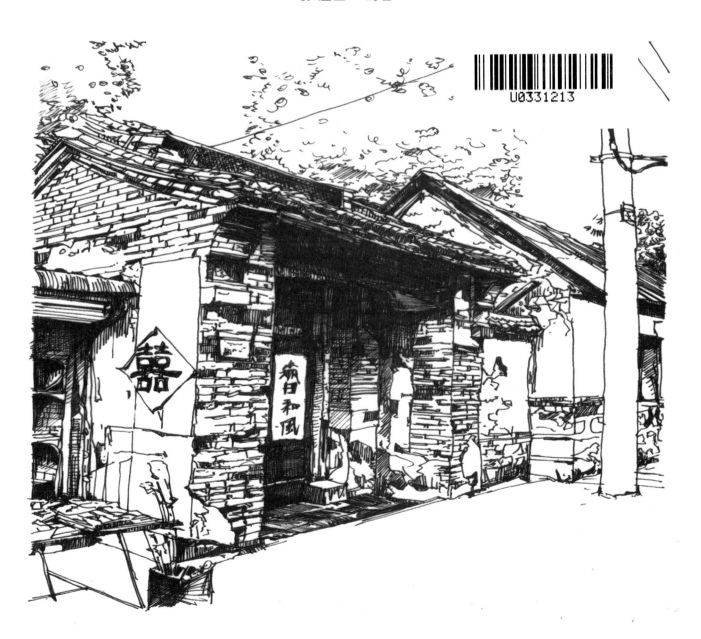

清华大学出版社

北 京

内 容 简 介

风景速写，是将生活中的所见所感快速、简洁地表现出来的一种绘画形式。它可以神形兼备地表现景物，体现作者的情感，最能显示速写本身的艺术魅力。风景速写涉及构图、透视、结构等多方面的绘画表现技能及建筑、人物、景物等几乎全部的绘画造型内容。

本书包括风景速写基础知识、风景速写工具、风景单体画法、风景局部画法、风景写生步骤、风景范例作品等内容，系统地介绍了风景速写的基本表现技法。书中配置了大量速写作品，可以锻炼初学者对场景、空间、自然景物的综合造型能力，培养其对画面的组织能力，为广大美术爱好者提供了学习速写的方法和努力方向。本书结构清晰，实例丰富，讲解透彻，实例针对性较强，注重培养对自然景物概括的整体表现能力，开发初学者的造型意识和创造性思维，提高审美观。同时便于学生临摹、参考，是美术爱好者学习风景速写的好帮手。

本书适合高等艺术院校环境艺术设计、建筑设计、城市规划等专业的学生使用，同时也可以作为美术设计相关专业以及相关美术培训机构的教材使用。

图书在版编目（CIP）数据

素描基础教程. 风景写生 / 张恒国编著. —北京：清华大学出版社，2016（2022.8重印）
ISBN 978-7-302-41223-6

I. ①素⋯　II. ①张⋯　III. ①风景画-素描技法-教材　IV. ①J214

中国版本图书馆CIP数据核字（2015）第184824号

责任编辑：杜长清
封面设计：刘　超
版式设计：刘洪利
责任校对：马军令
责任印制：杨　艳

出版发行：清华大学出版社
　　　　　网　　　址：http://www.tup.com.cn，http://www.wqbook.com
　　　　　地　　　址：北京清华大学学研大厦A座　　　　邮　　编：100084
　　　　　社 总 机：010-83470000　　　　　　　　　邮　　购：010-62786544
　　　　　投稿与读者服务：010-62776969，c-service@tup.tsinghua.edu.cn
　　　　　质 量 反 馈：010-62772015，zhiliang@tup.tsinghua.edu.cn
印 装 者：涿州市京南印刷厂
经　　销：全国新华书店
开　　本：210mm×285mm　　印　　张：5.5　　　字　　数：112千字
版　　次：2016年2月第1版　　　　　　　　　印　　次：2022年8月第11次印刷
定　　价：19.90元

产品编号：063999-02

前　言

素描是运用单色线条的组合来表现物体的造型、色调和明暗效果的一种绘画形式，是造型艺术的基础和组成部分，是锻炼观察能力、分析能力、表现能力和审美能力的重要绘画形式，也是一切绘画的基础，可锻炼绘画者所有造型艺术的基本功，是初学者进入艺术领域的必经之路。为提升广大美术爱好者的素描绘画水平，我们组织编写了本套素描基础学习教材，其中包括《素描基础教程（畅销升级版）》、《素描基础教程——素描静物》、《素描基础教程——石膏像》、《素描基础教程——人物头像》、《素描基础教程——结构素描》、《素描基础教程——石膏几何体》、《素描基础教程——人物速写》和《素描基础教程——风景写生》八本书，涵盖了素描基础入门的主要内容。该套图书既可单独成册，也可以形成一个素描入门的完整体系，可以适应不同层次和不同需求的读者。

本套丛书以美术素描的基础理论知识和具体的实践练习为主线，重点加强素描基本技法的训练，以提高学习者的综合素质与实践能力为目的，通过大量优秀的作品范例，详细、系统地介绍了素描的概念、内容、观察分析方法和绘画步骤等内容，总结了学习素描写生的入门知识、基础技法，完整地叙述了素描绘画技法的要点，力求做到融科学性、知识性、通俗性、实用性于一体，读者在学习中能开拓视野，陶冶情操，增长美术知识，培养动手能力和创造能力。

本套丛书注重实用性，遵循造型训练的学习规律，内容安排从简单到复杂、从理论到实践，以提高基本造型能力的实践练习为主，同时也遵循实用性强和覆盖面宽的原则，适合素描初学者和爱好者自学入门，也适合大多数美术类、设计类、造型类专业的学生使用，是美术培训机构及高等院校相关专业的适用教材。

由于时间紧张、水平有限，本书难免存在不足之处，需要在实践中不断改进和完善，望广大读者指正。

编者

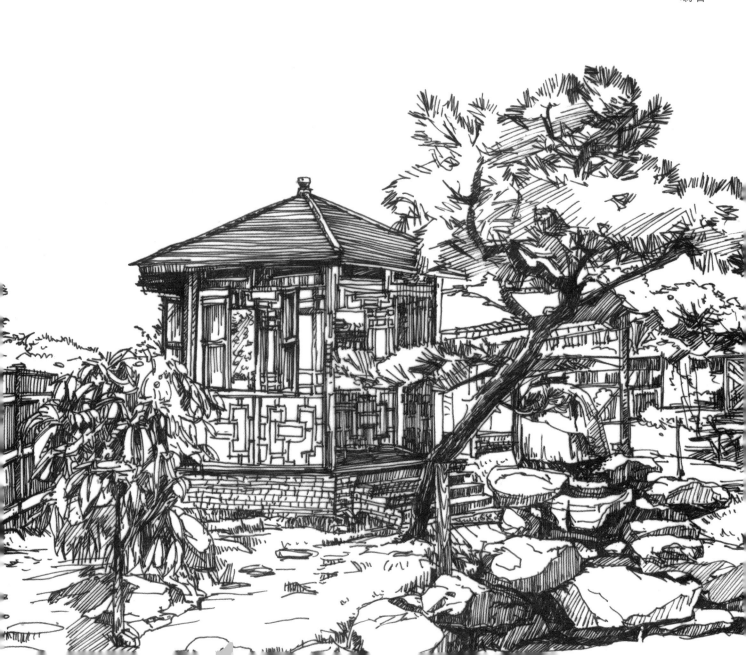

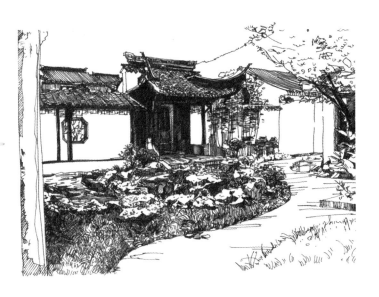

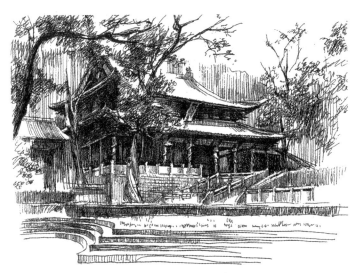

目　录
CONTENTS

第1章　风景速写概述

风景速写

　　风景速写，是将自然中的所见所感快速、简要地表现出来的一种绘画形式。其描绘的对象为自然风光，如山川河流、树木花草、房屋建筑等。其特点是概括、简炼和肯定，神形兼备地表现景物，体现作者的情感，最能显示速写本身的艺术魅力。

　　要画好风景速写，除了要经常深入到大自然中去不断积累、勤学苦练以外，还要注意多看、多画。多看，包括临摹，从前辈大师的优秀作品中得到启示，找到一种适合于自己的技法，可以事半功倍。多画，则是要深入到大自然中进行大量的速写训练。不积小流，无以成江河，没有足量的技能训练，画好风景速写只能是一句空话，只要我们不断地到大自然中去体验，多练习，就一定能画出优秀的风景速写作品。

风景速写工具

　　速写的工具轻便，但不同工具性能、效果不同，常用的有铅笔、钢笔、美工笔、木炭笔、炭精条等。不管运用何种材料工具，都要了解工具的特点。例如，铅笔不但擅长涂画线条和明暗，还可以将笔芯削成扁斜状绘制宽线条，表现石块、瓦片、树叶和体面，效果极佳，可达到其他工具不能达到的笔触；钢笔线条不但能勾画单线，而且能刻画明暗，线条长长短短，交交叉叉，能将光影质感刻画得淋漓尽致；木炭笔画暗部对比强而又透明；炭精条画的线面变化多端。它们是使画面生动的重要因素。

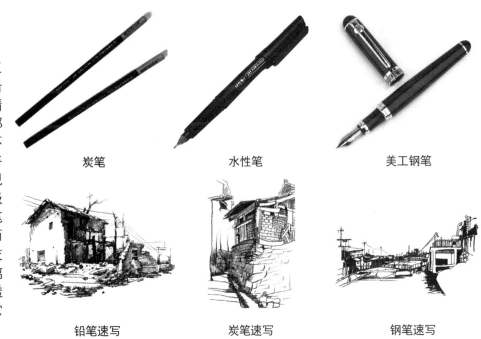

炭笔　　　　　　　水性笔　　　　　　美工钢笔

铅笔速写　　　　　炭笔速写　　　　　钢笔速写

风景速写构图

　　在大自然中进行风景写生练习，是培养追求自然美的一种方式。面对丰富的大自然景象，要善于把最美的景物安排在画面的主要位置上，其余景物则要看对突出画面主题、意境有无用处再进行取舍。然后根据所选取景物的特征和内容需要，决定构图方式。

　　在实践中要学会运用构图的基本知识。首先要安排视线的位置和主要形象的轮廓。为了集中反映主要形象，可以把某些次要形象省去不画，或在合理的范围之内在画面上改变它们的位置，使构图更加理想，主要形象更加突出。

　　角度确定后，要确定视平线在画面中的位置。视平线在画面的中间是平视构图，在画面的上方是俯视构图，在画面的下方是仰视构图。构图不同，画面的效果和气氛也不相同。确定角度和透视形式，是落笔作画前的构思阶段，构思充分是画好风景画的根本保证。多画风景速写，可以对不同的构图形式所体现的形式美感有更深刻的认识与理解。

风景速写要点

　　风景速写刻画的重点是画面中出现的主要形象，如果画面中出现近景、中景和远景，那么，近景是要重点刻画的主要形象，中景次之，远景再次。中景和远景应起衬托近景和烘托气氛的作用。要画好主要形象，首先要认识其特征，力争做到心中有数。例如画山，首先要观察山的高低远近，以及山峰间的沟谷结构，还要注意是石质山还是土质山等特点，方可画得简练扼要、确切生动。又如画树，首先要把握住树干的基本造型姿态，其次要把握树枝的生长位置和方向，最后要把握树叶的总体特点、形象和生长规律，这三者决定着树的结构形象。不同的树种有不同的基本结构形象和不同的生长规律，明确这些不同点，就可以画准不同种类及不同季节的树的不同形象。再如画建筑，建筑形象五花八门，包括亭、台、楼、阁等。由于用途不同、构成材料不同，它们的构造特点也各不相同。当然，它们也都有均衡稳定的共同特点。若把建筑的基本结构特征画错，便会失去应有的美感，把透视画错也会歪曲其形象特征。

风景速写步骤

（1）选择好角度，根据构思确定取景并安排构图，再用虚线勾画景物的位置。

（2）画出景物的基本型，尤其是主题大的场景。

（3）从前景开始用线条勾画，需注意线条的疏密、粗细、曲直和软硬的变化。

（4）完成前景整体刻画，画出主体周围的东西。此时，要考虑透视关系。

（5）地面从近景到地平线的主体周围的东西塑造基本完成后，即可刻画主体。

（6）主体要注意空间关系，线条处理应密一些，加强与前景的黑白对比。

（7）在完成主体塑造的同时，还要完成中景的塑造，也应加强对比，并保持画面的空间关系。

（8）加强远景，并对整体画面进行调整，要注意主次、前后及空间等关系，使画面统一。

（9）调整完成。

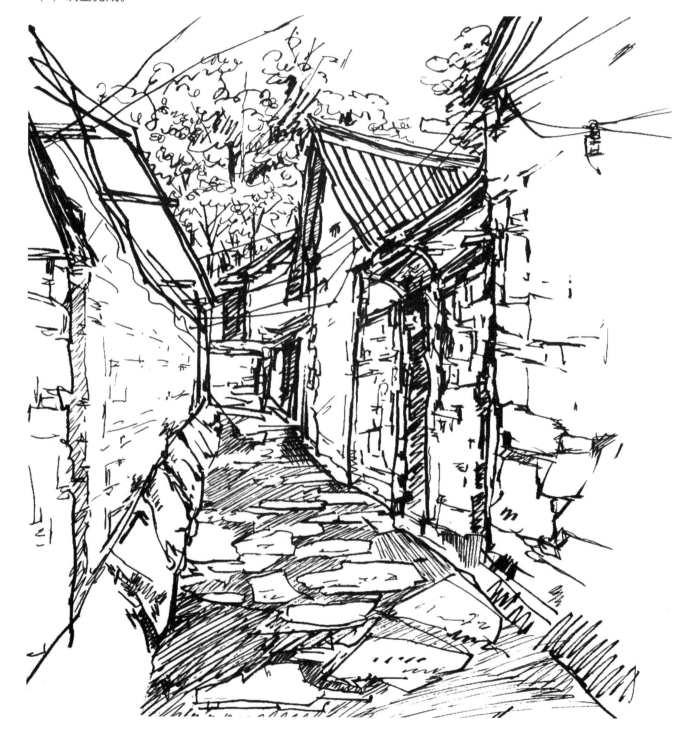

第2章 风景单体画法

树木的画法

　　树木是风景速写中的重要元素，不管是画山、画水，还是画建筑，都离不开树木。画树木先要画好树木的主枝干，然后再画出分支和树叶，在画树叶的时候，要画得整体。同时还要注意，不同的树木，要突出不同的特点，用不同的笔触表现树木的细节特征。

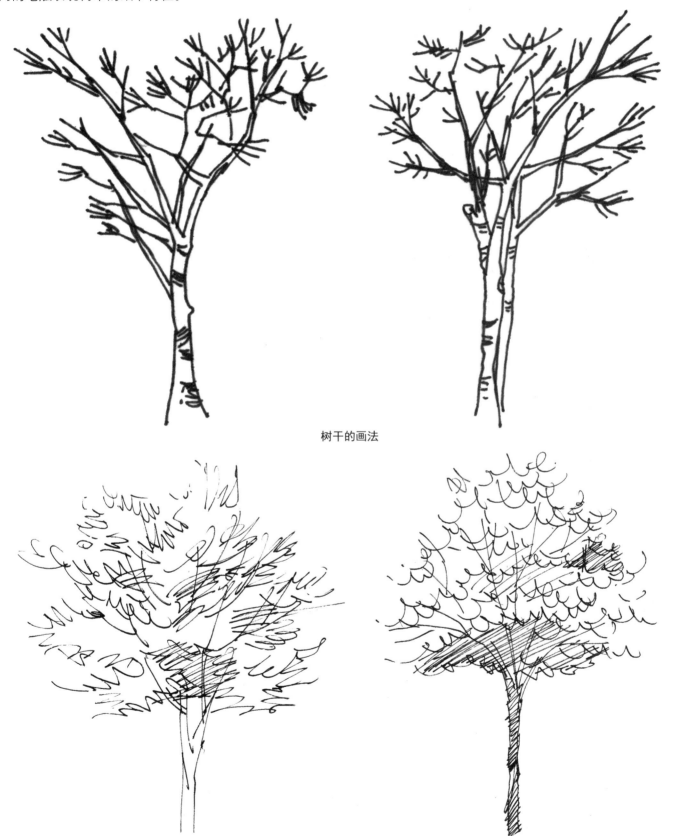

树干的画法

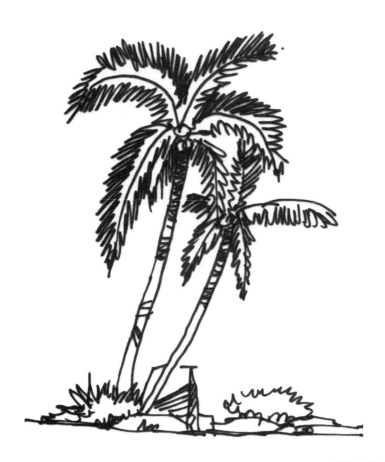

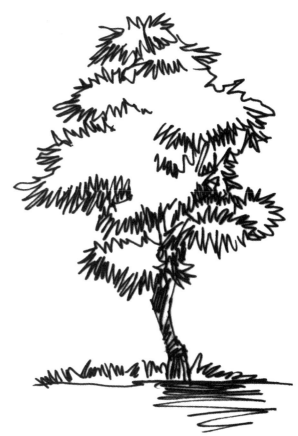

不同树木的画法

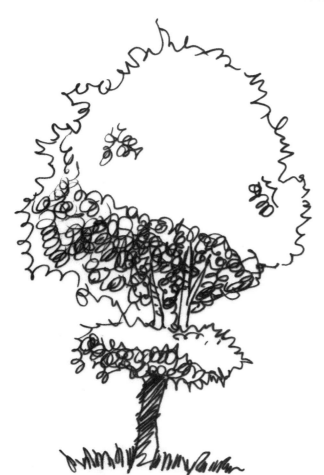

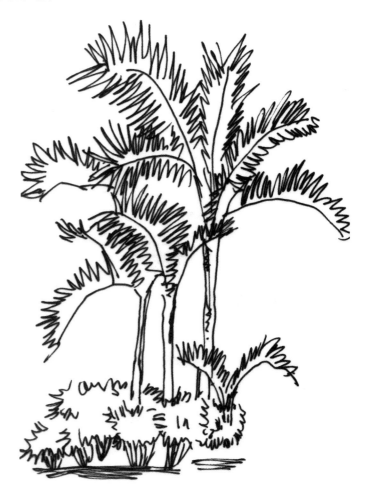

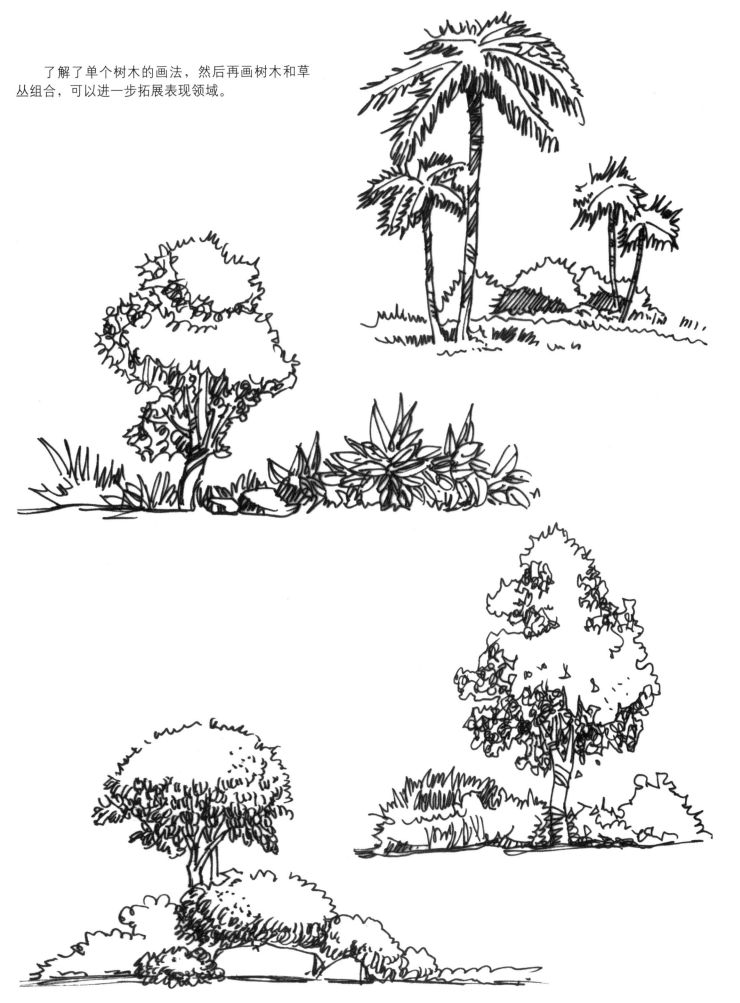

了解了单个树木的画法，然后再画树木和草丛组合，可以进一步拓展表现领域。

石头 的画法

了解山石的画法对画好风景速写也比较重要。画石头，先将石头的外形画出来，然后表现石头大体的明暗，最后在石头旁画一些草，完善画面。

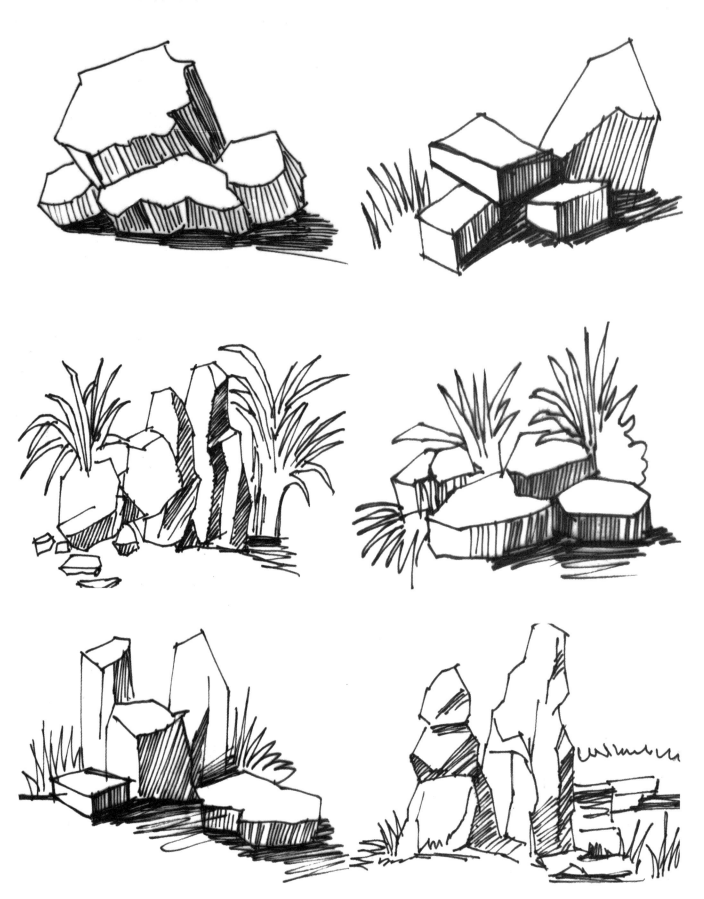

第3章　风景局部画法

在初学风景速写的时候，可以画一些风景局部，这样一方面难度要低一些，另一方面可以了解不同对象的表现方法，从而为进一步画好速写打好基础。

练习画风景局部，也要注意画面整体，突出主体，拉开空间，画面详略得当，不同的对象运用不同的表现方法。

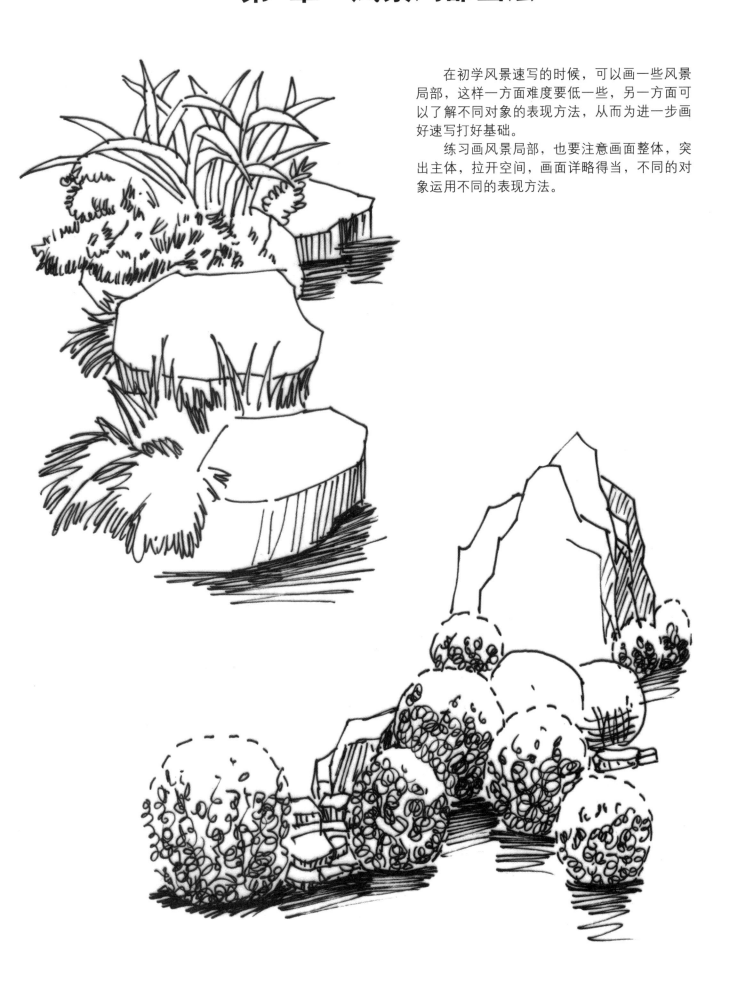

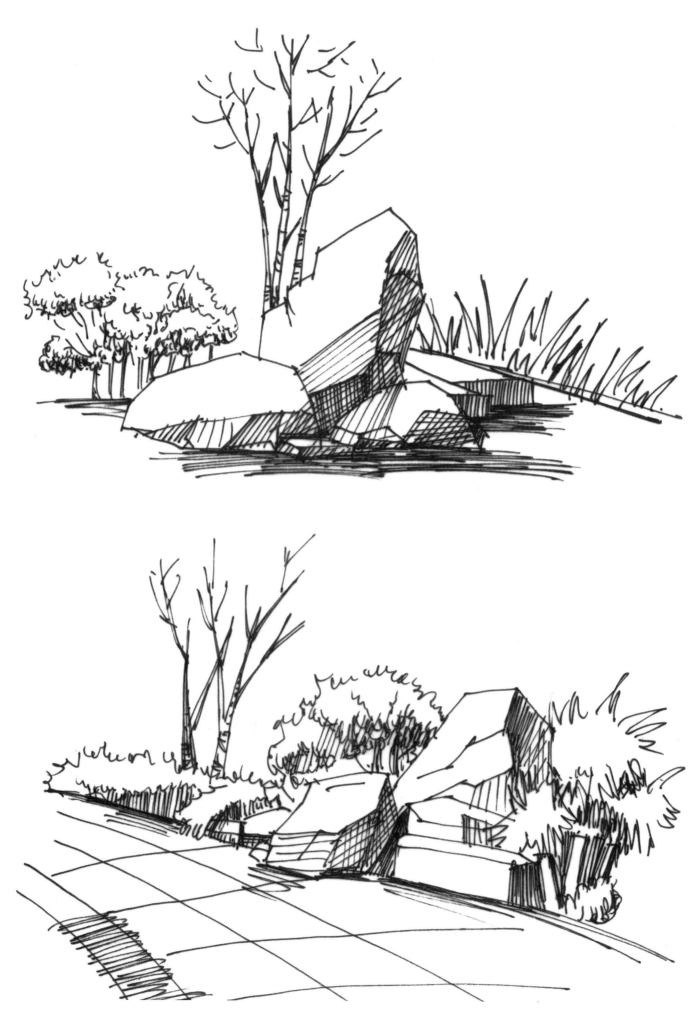

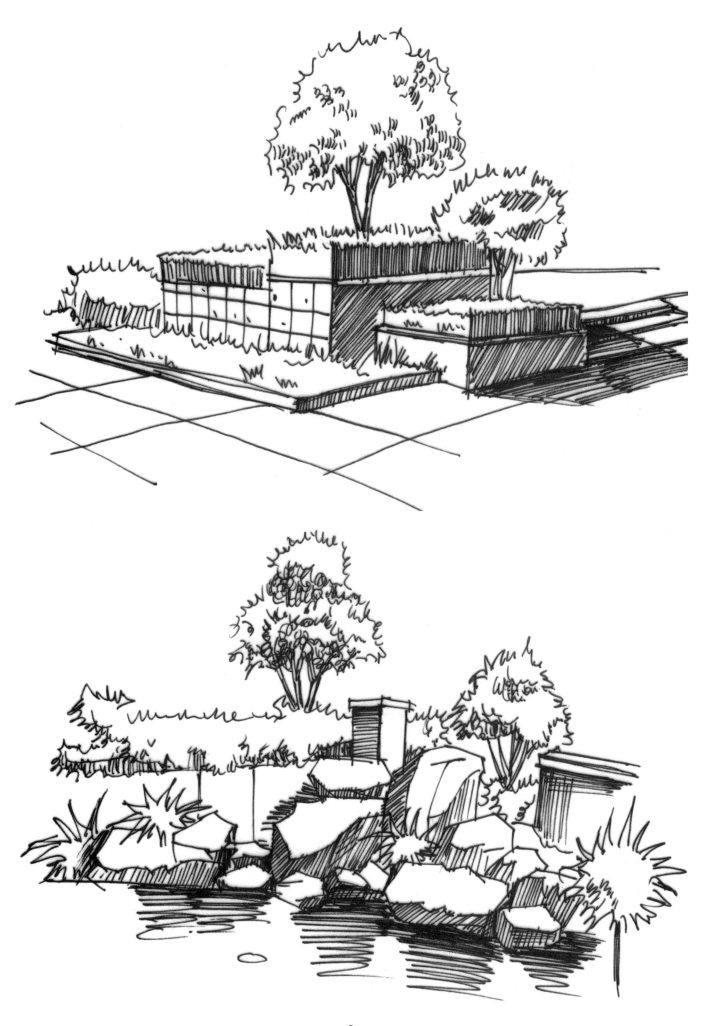

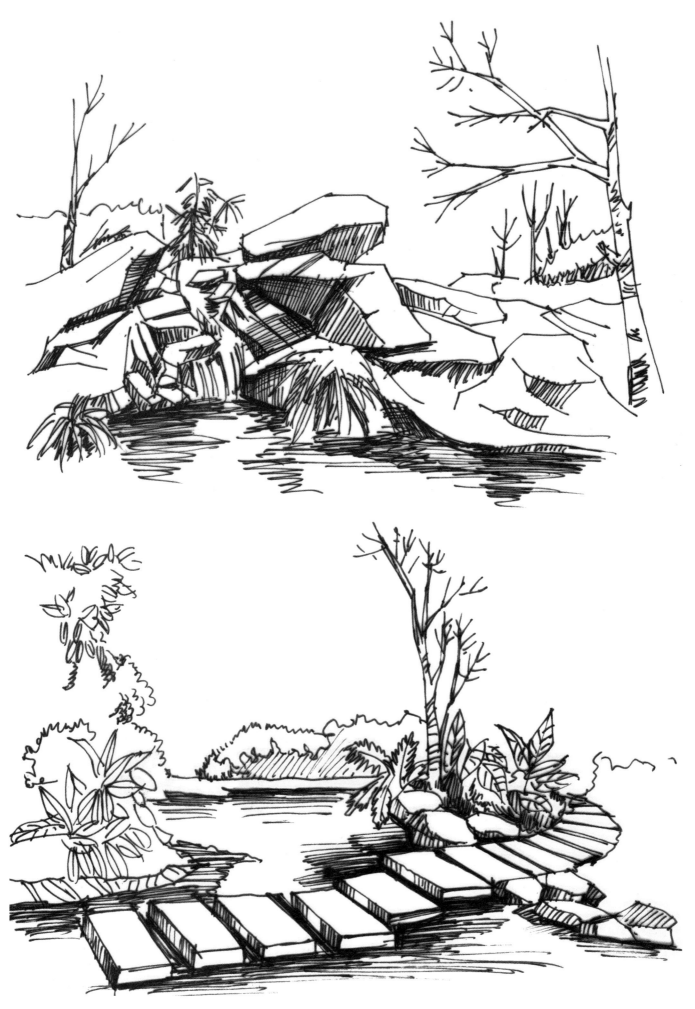

第4章 风景写生步骤及范例

风景写生步骤

画风景速写也要有一定的方法，一般来说，确定好构图后，先用线勾勒出对象的轮廓，画出大的形体，然后进一步完善对象细节，最后调整和完善画面。

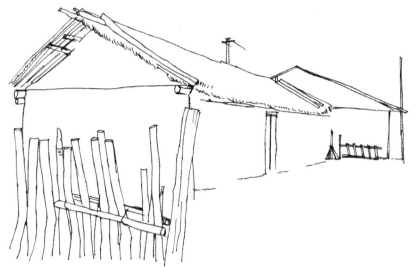

步骤一：用线先画出房子和篱笆围栏的外形，要将房子的透视画准确。

步骤二：给房子和篱笆围栏添加细节，画出房子的门窗和墙边的对象，然后画出篱笆围栏细节。

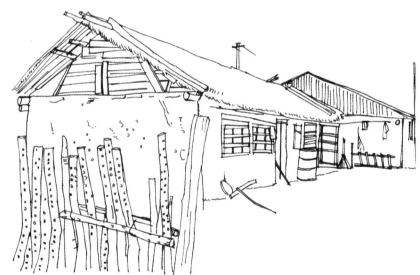

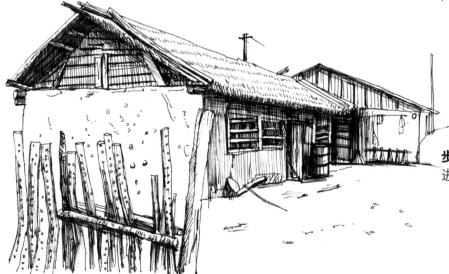

步骤三：给房子和篱笆围栏添加明暗，进一步表现画面效果。

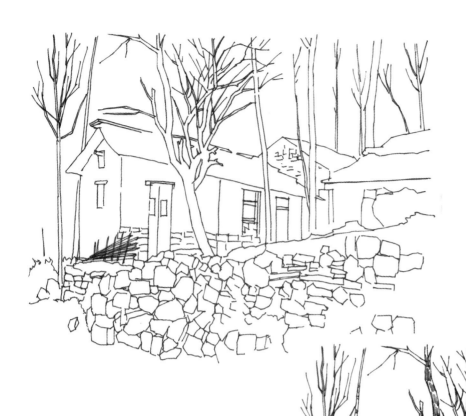

步骤一：先用线画好房子、树木和石头墙的外形，表现出画面大体效果。

步骤二：画出屋顶上的瓦片，然后画出树干的细节，并给石头墙添加阴影。

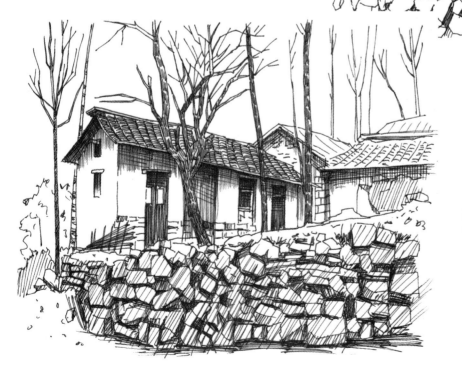

步骤三：进一步画出石头墙的细节，整体调整画面效果。

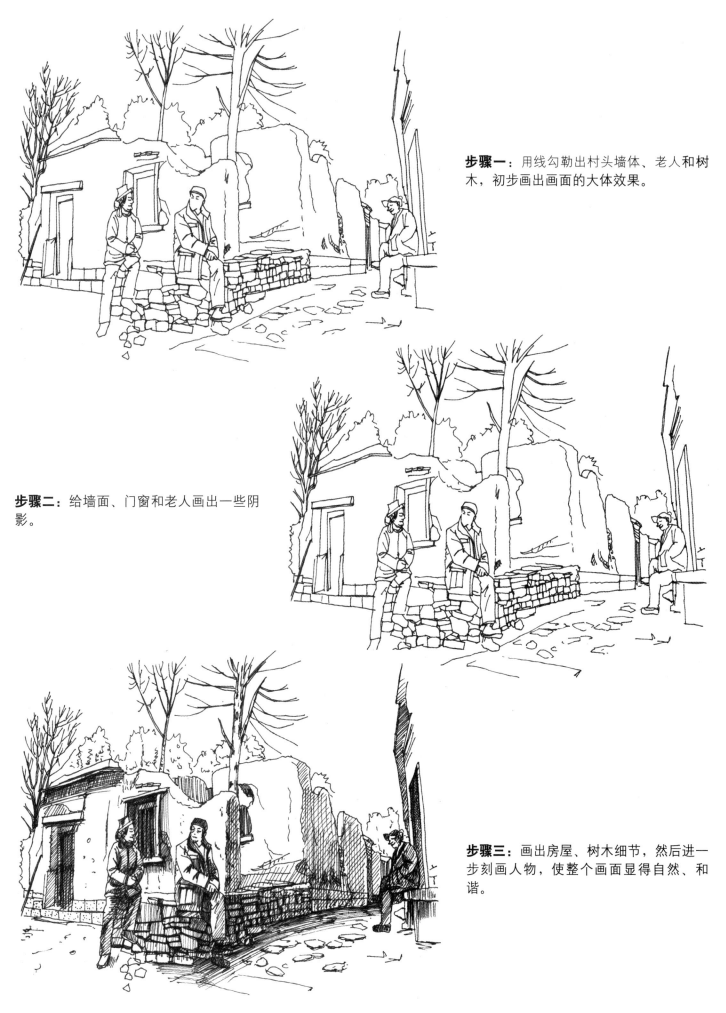

步骤一：用线勾勒出村头墙体、老人和树木，初步画出画面的大体效果。

步骤二：给墙面、门窗和老人画出一些阴影。

步骤三：画出房屋、树木细节，然后进一步刻画人物，使整个画面显得自然、和谐。

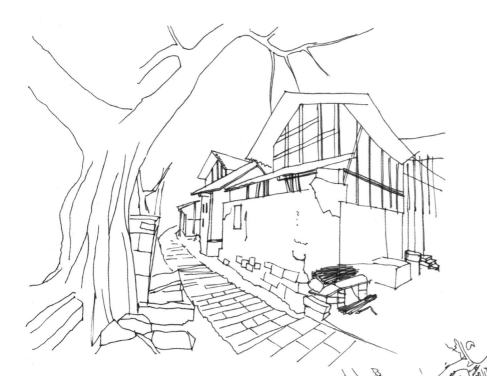

步骤一： 先用线画出房子、小路和老树的轮廓，勾勒出画面的大轮廓。

步骤二： 画出老树的树叶，添加树干等细节，然后画出房子、屋顶暗面。

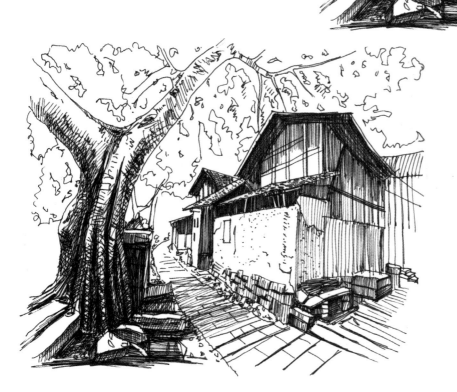

步骤三： 刻画老树的树干，完善周围石块，然后整体调整画面，将风景画表现完整。

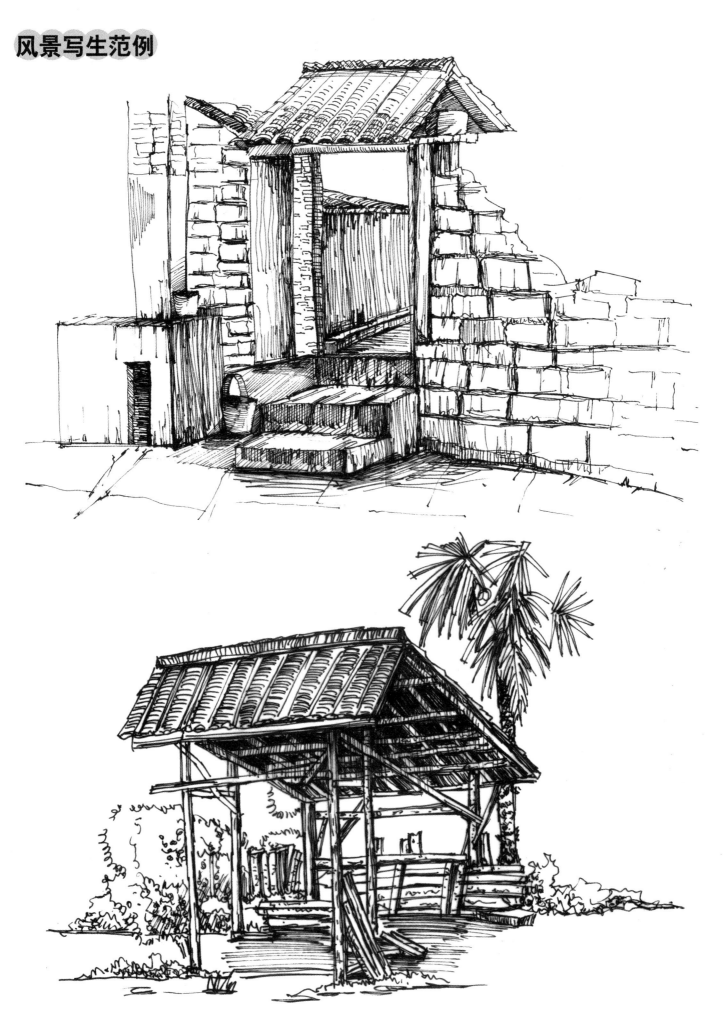

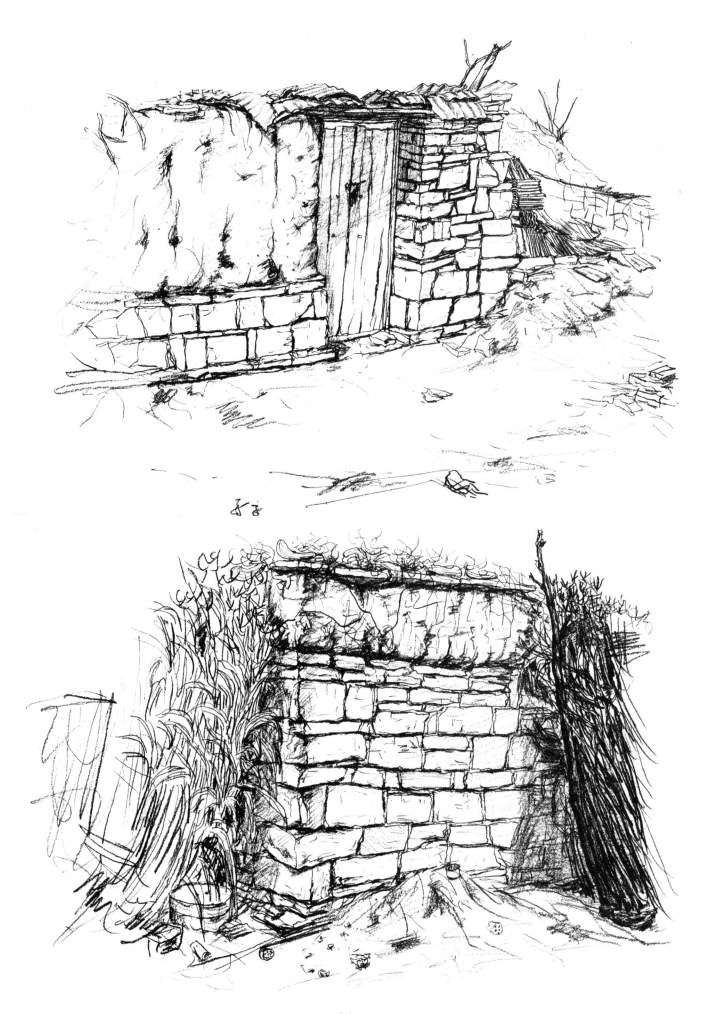

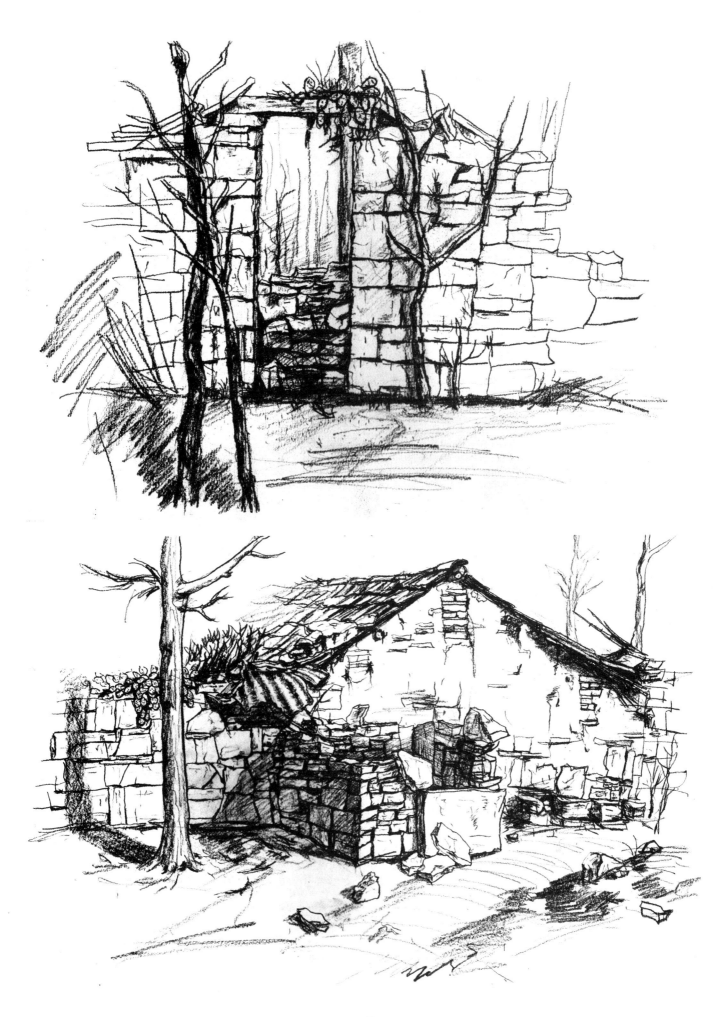

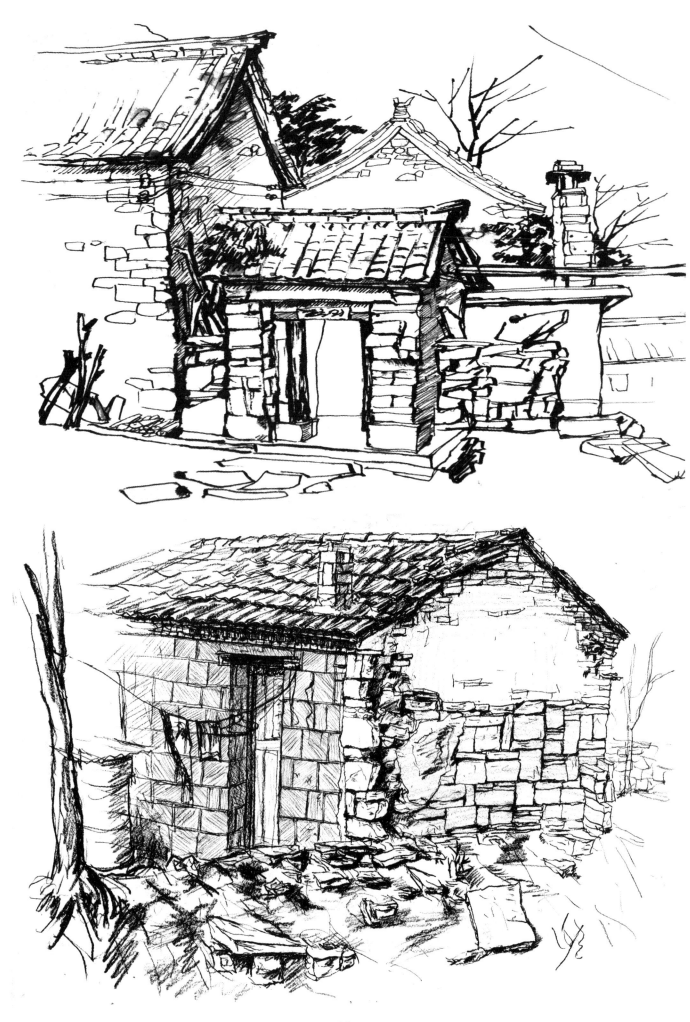

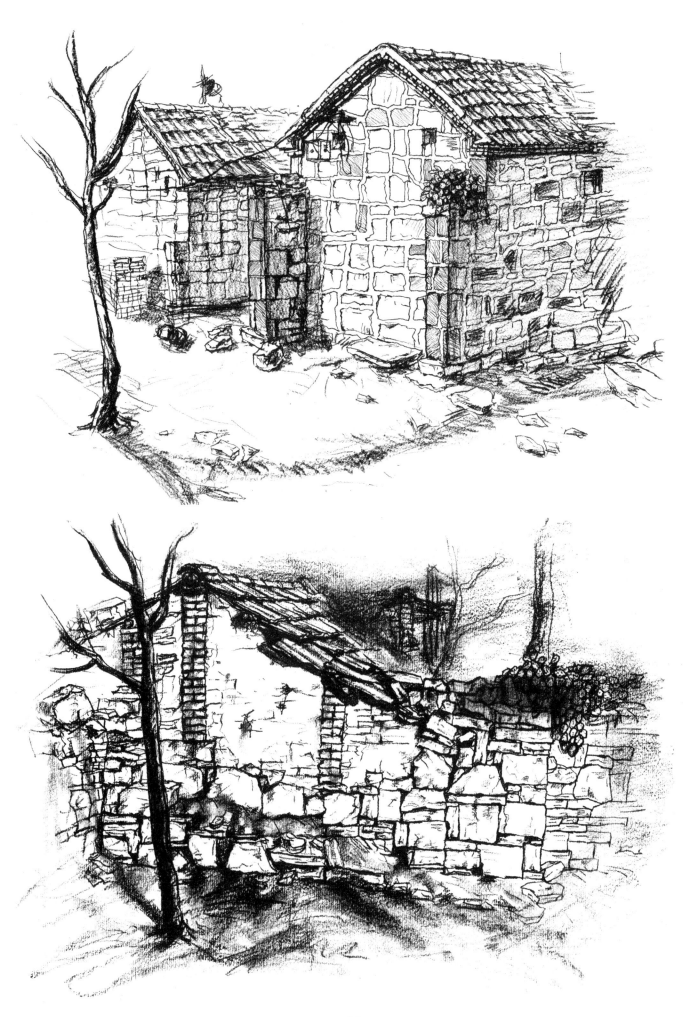

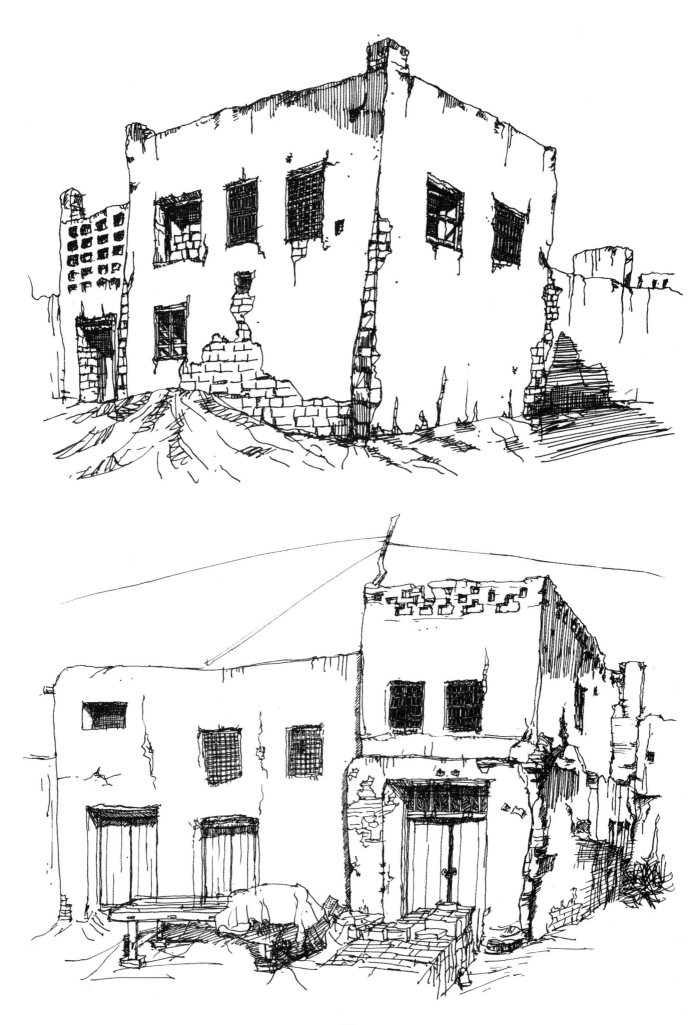

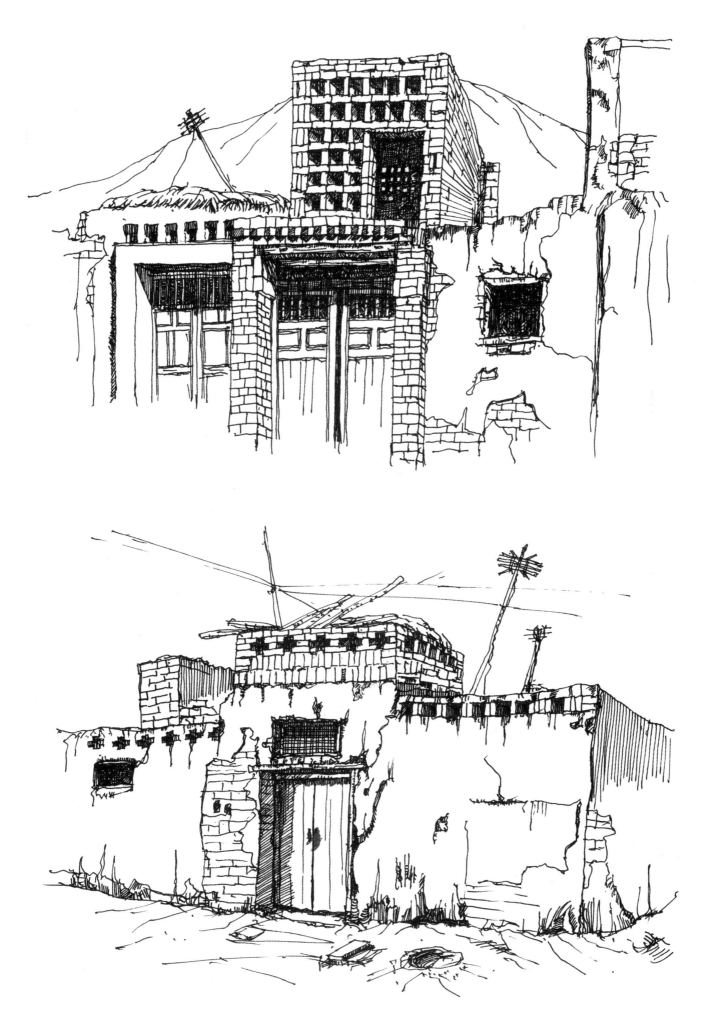

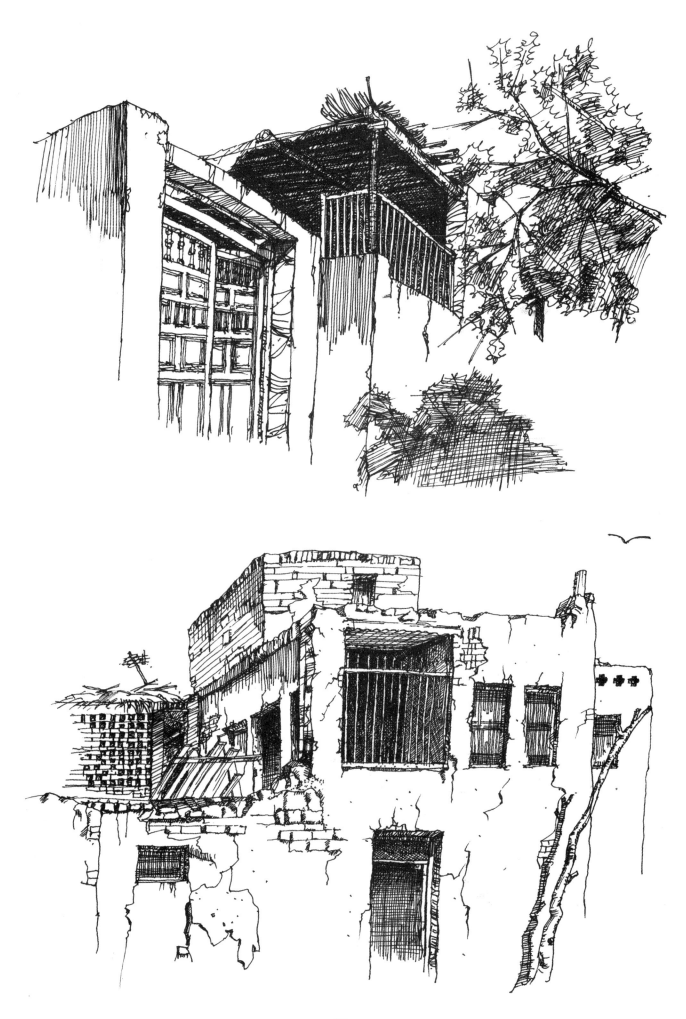

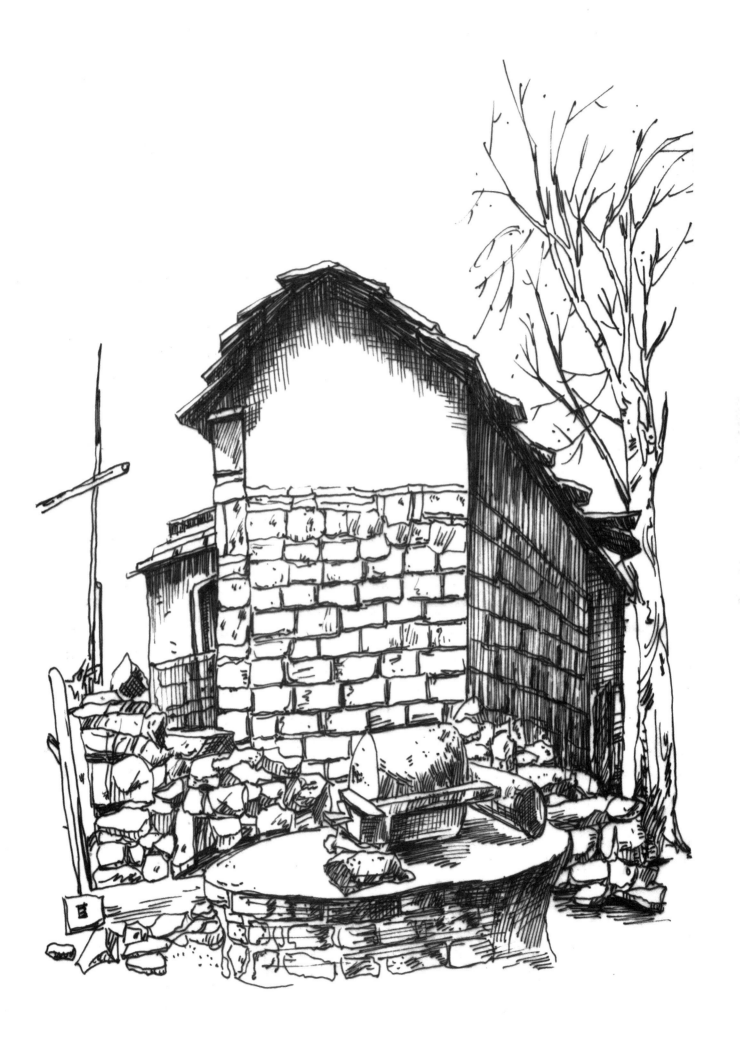

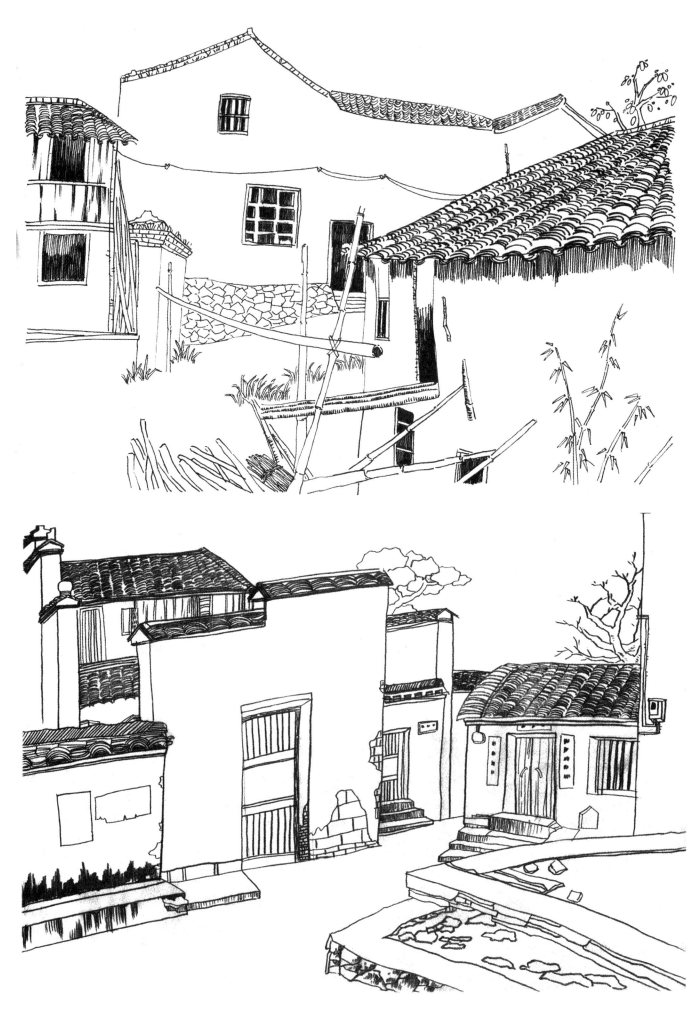

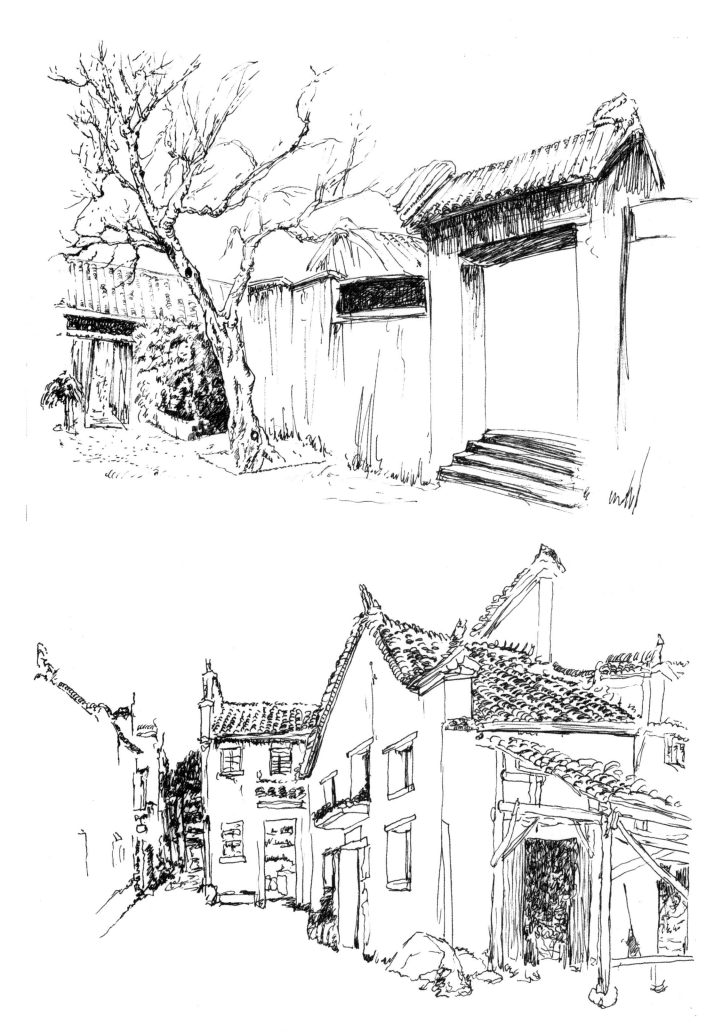

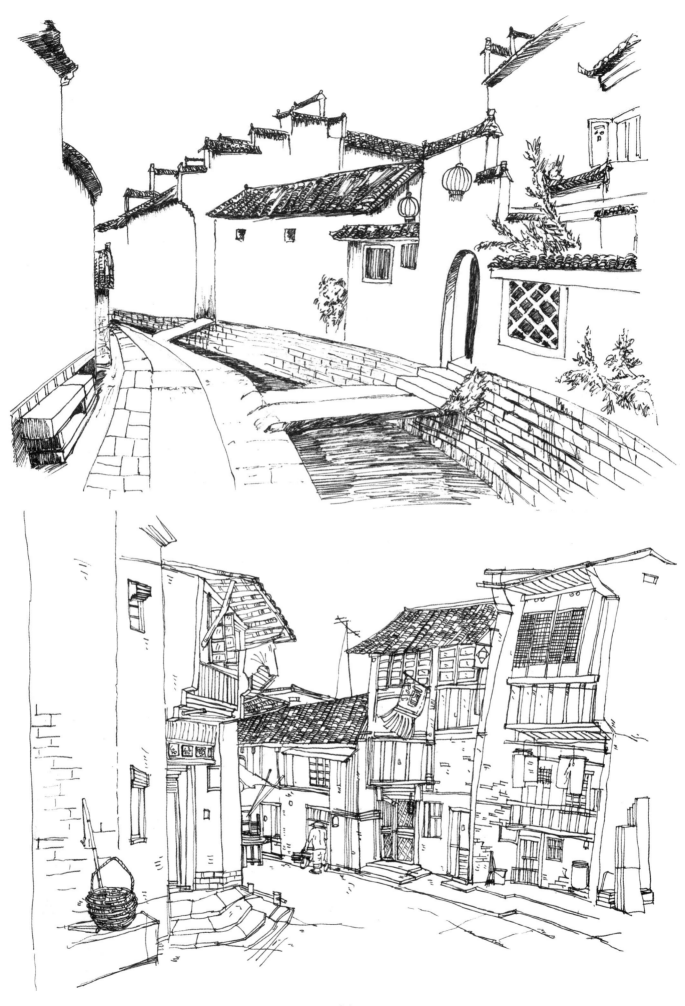

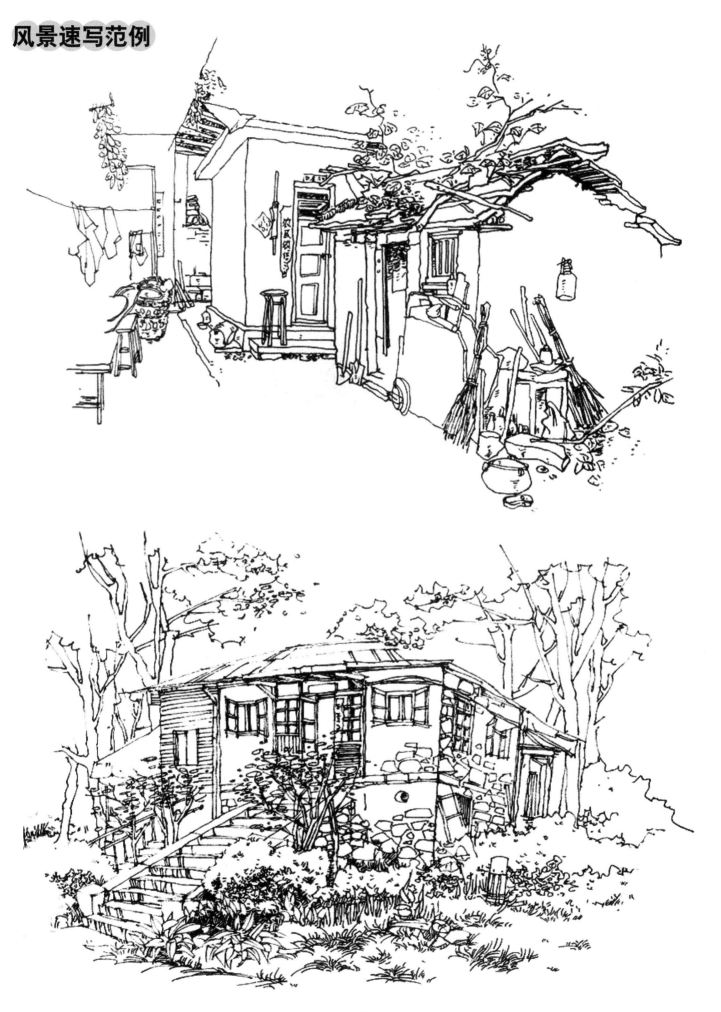

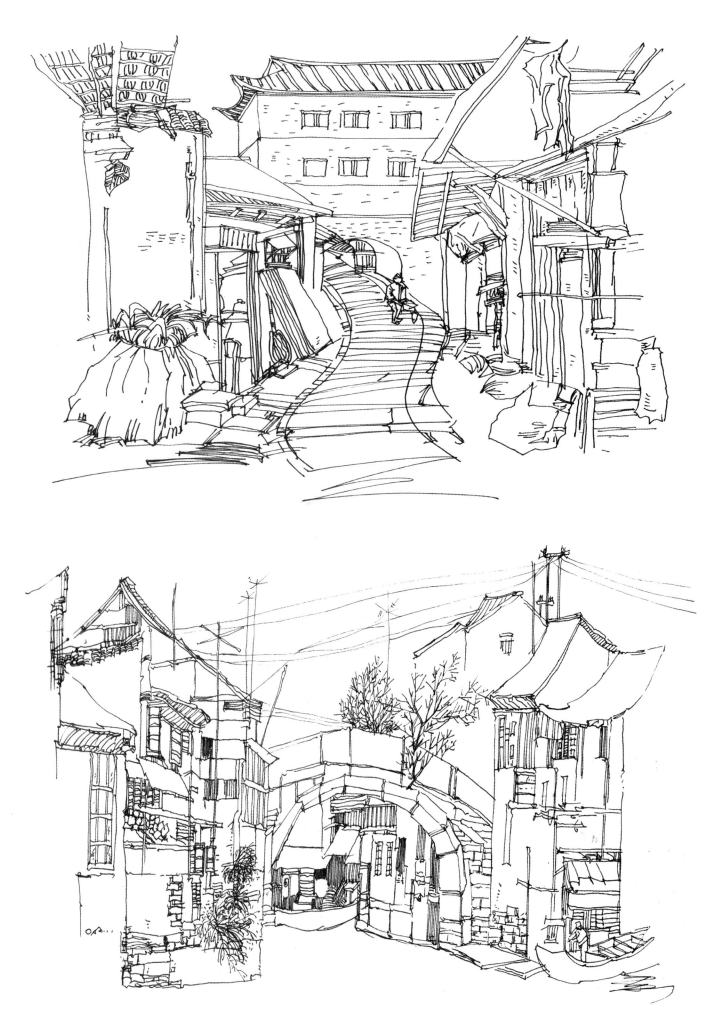

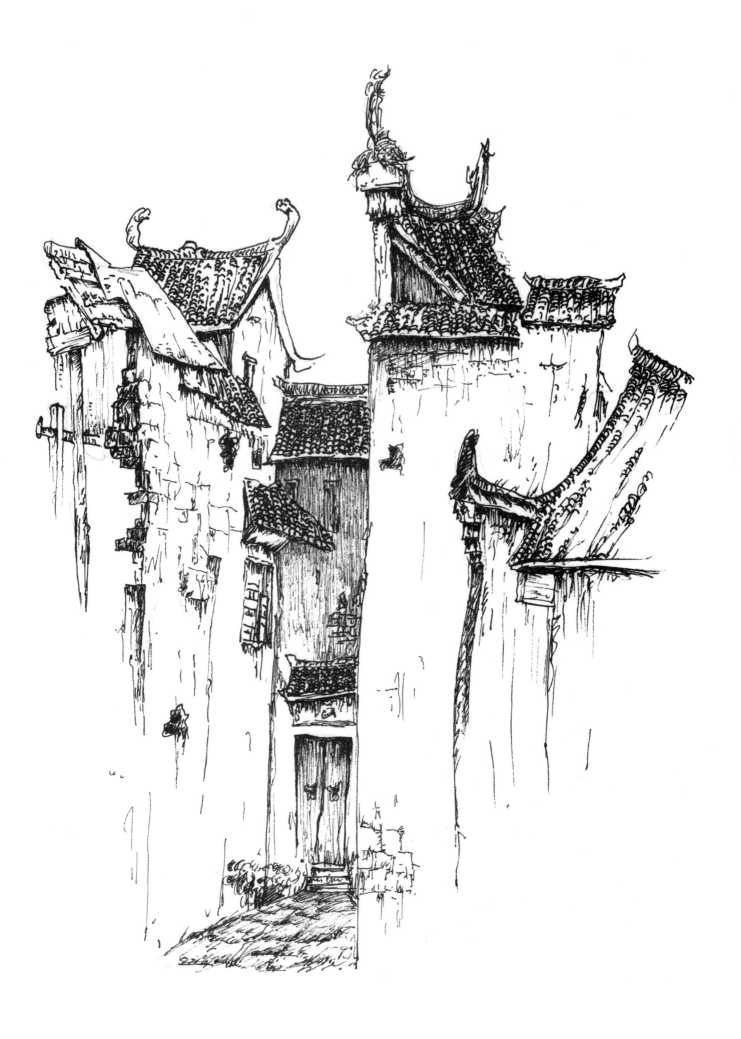

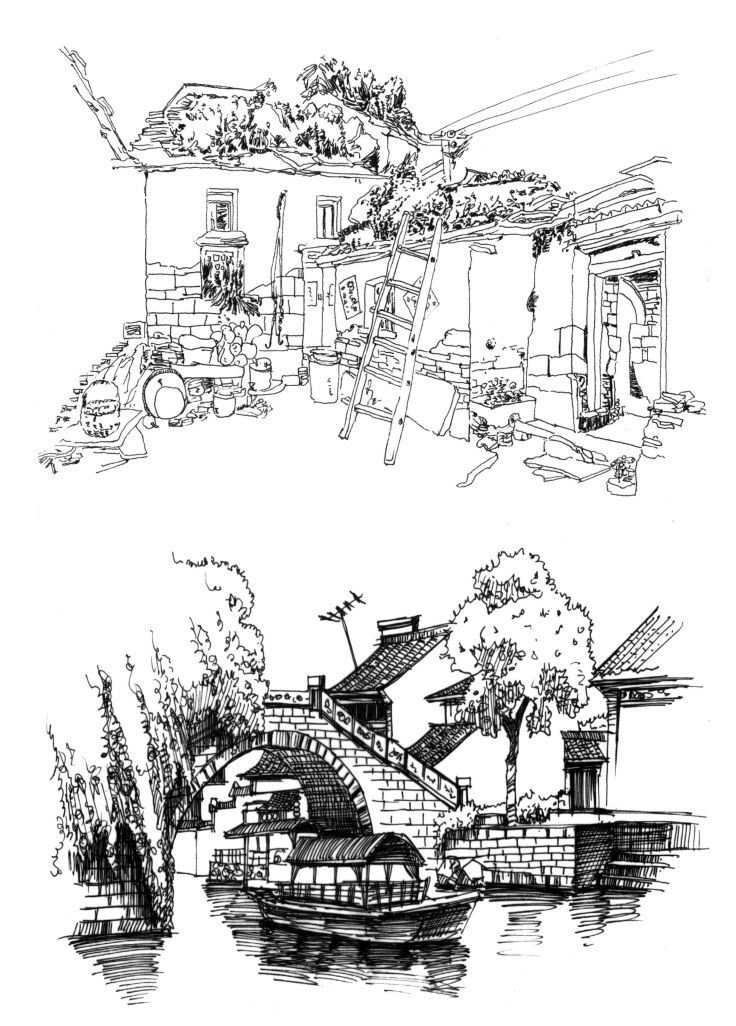

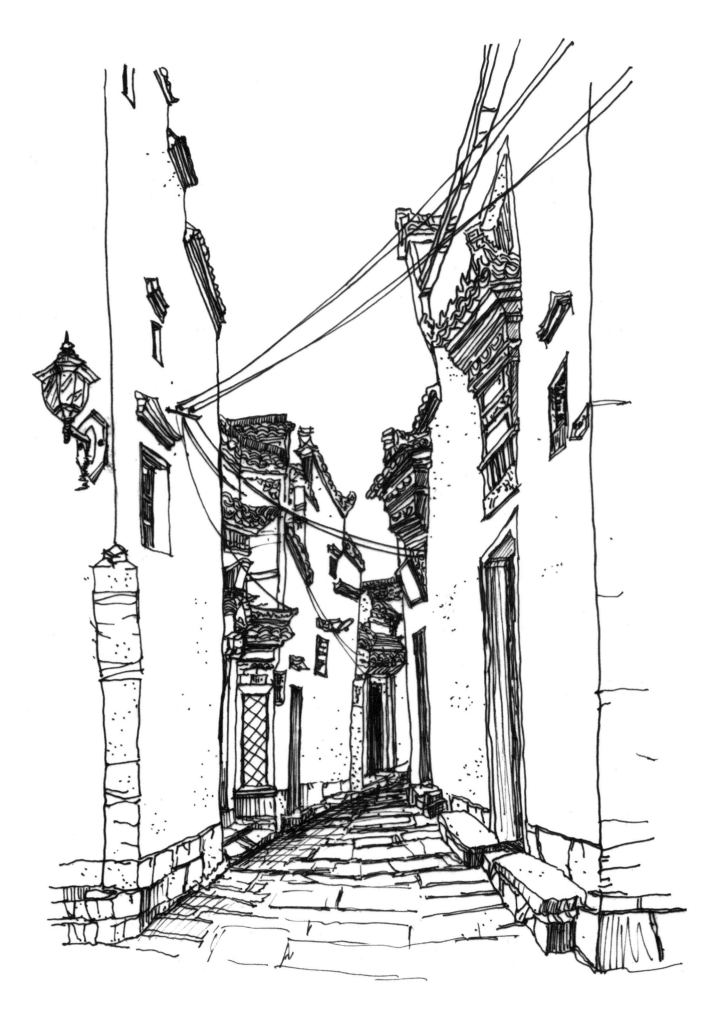

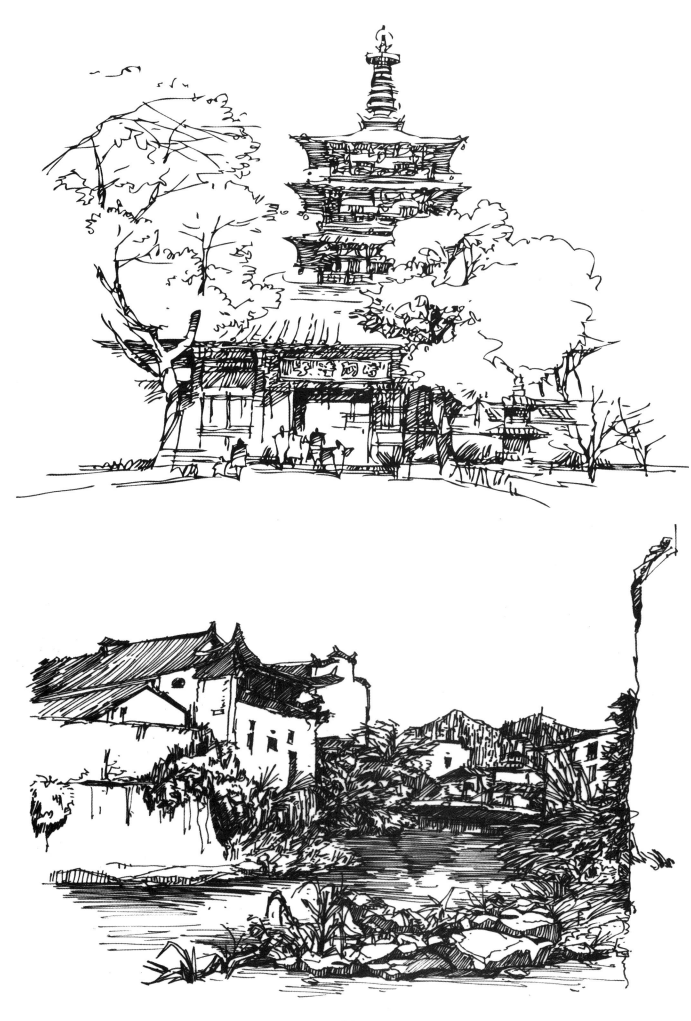

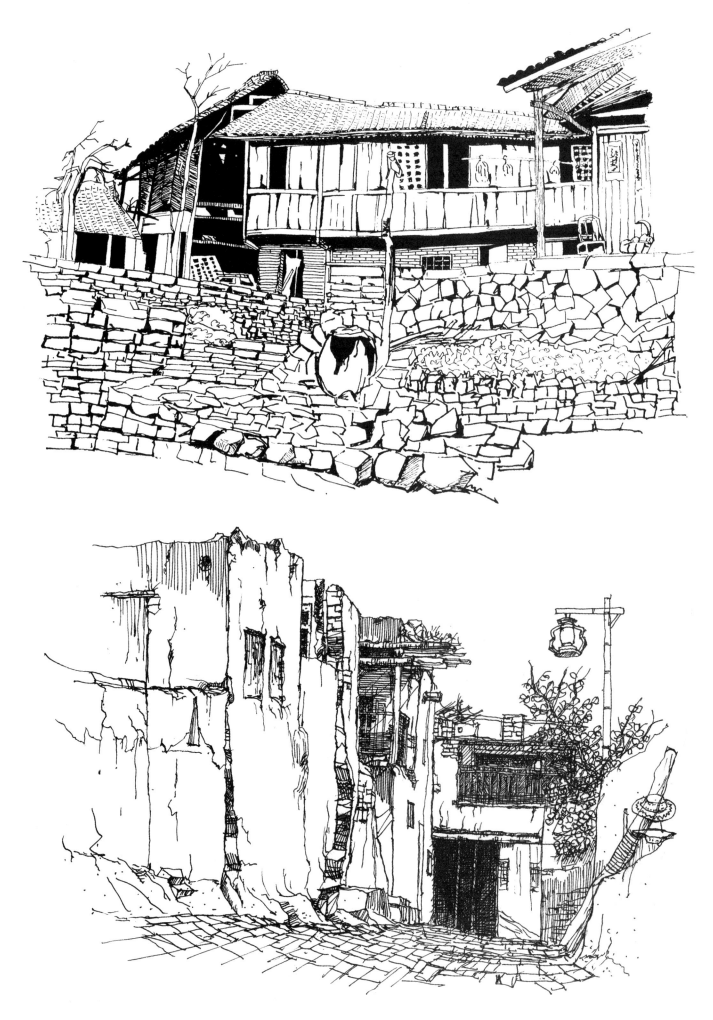

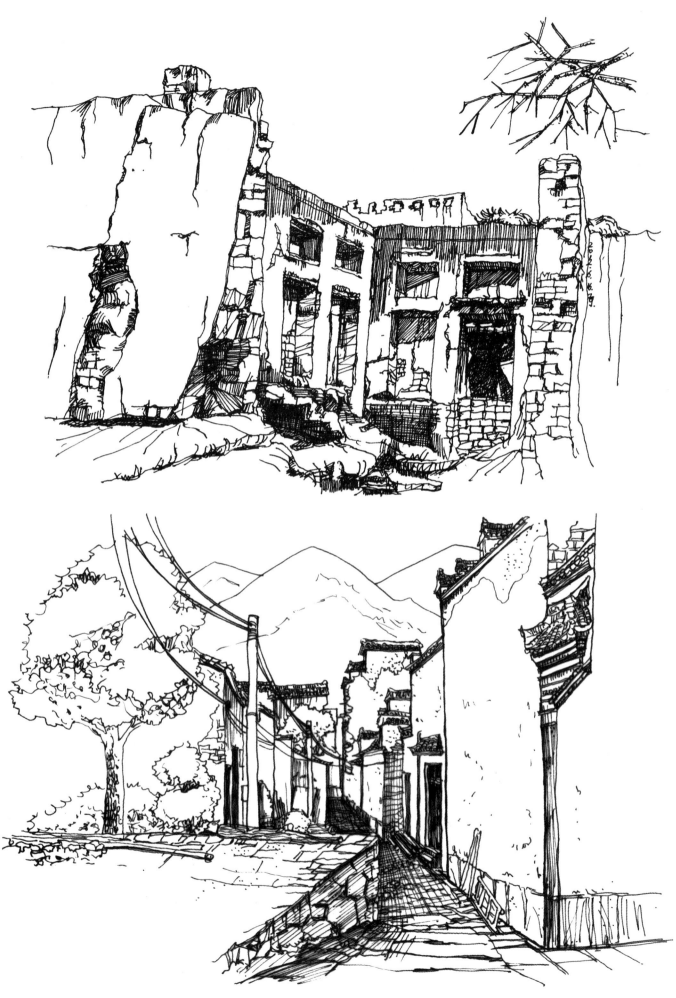

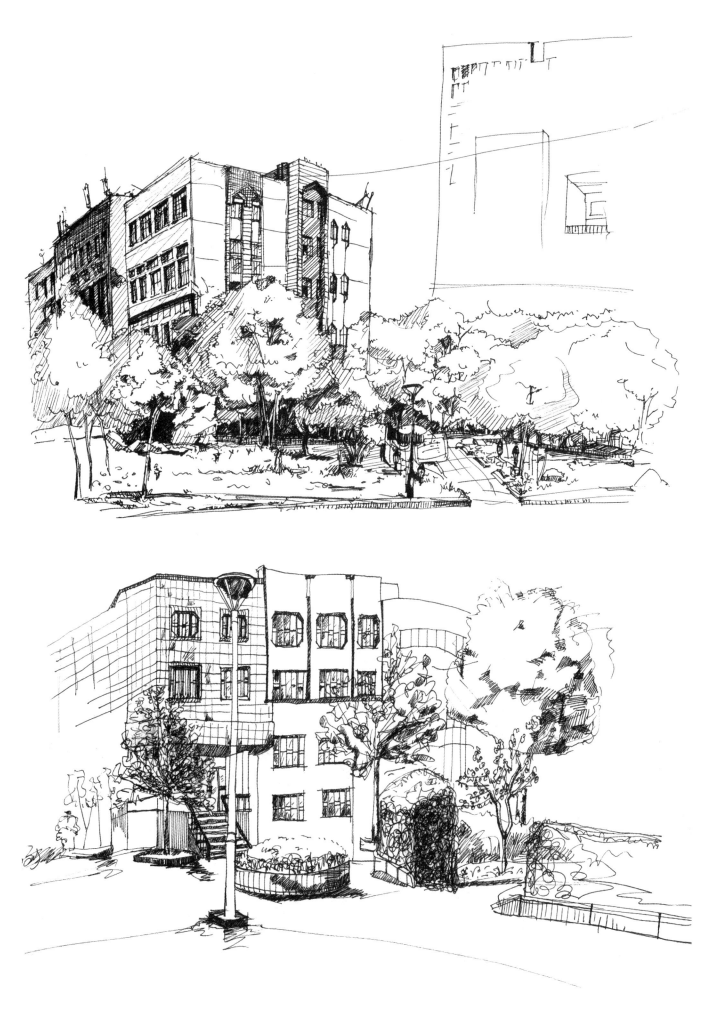

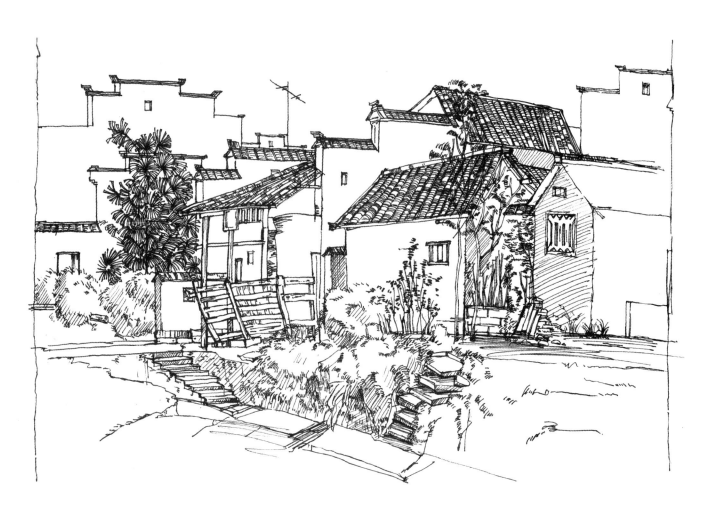

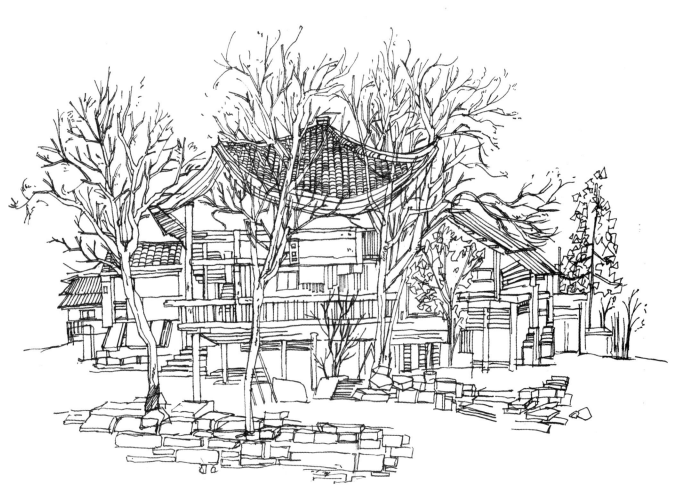

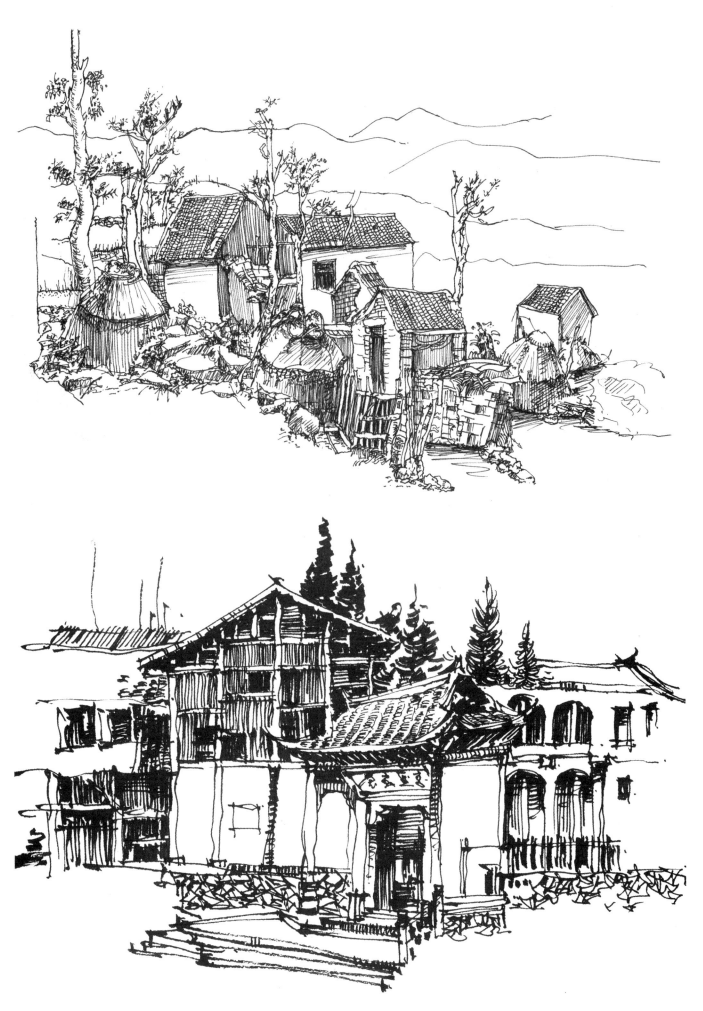

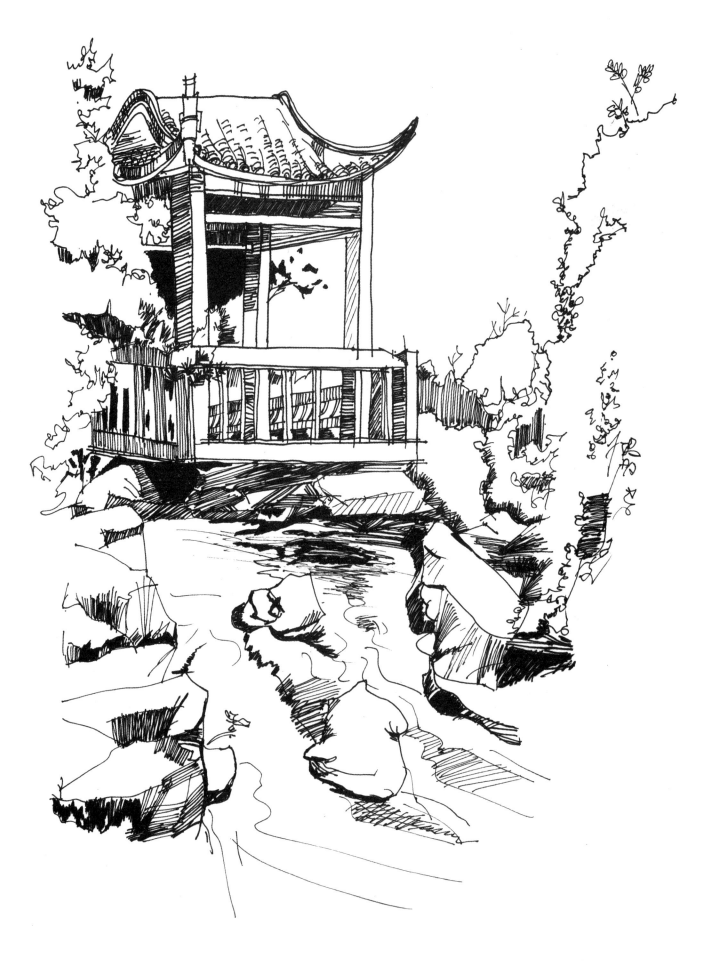

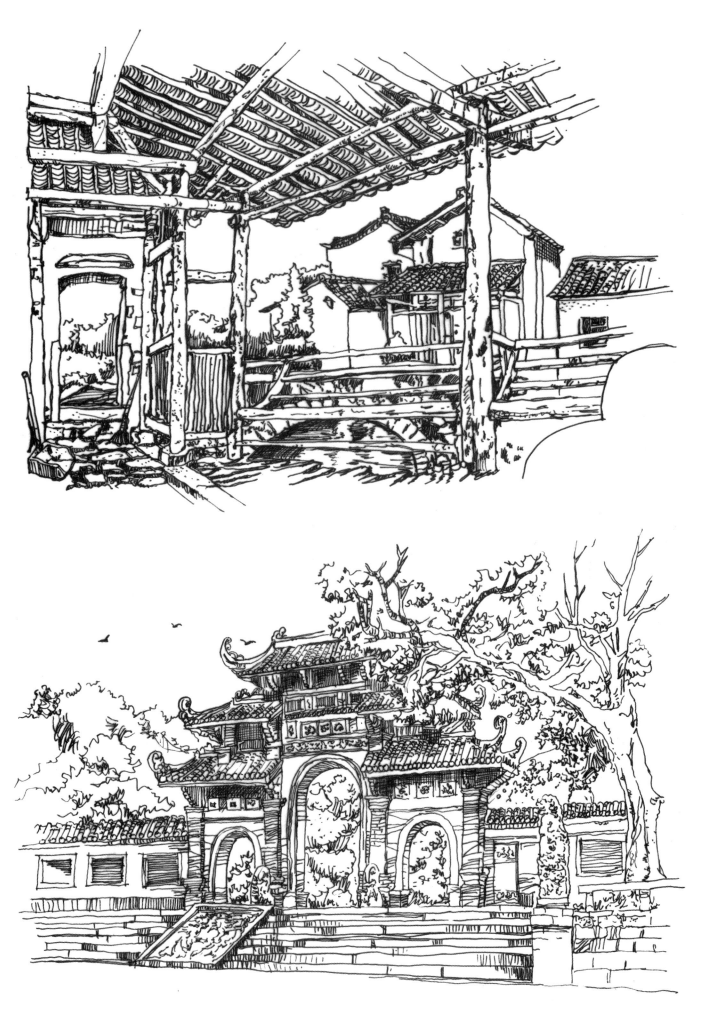

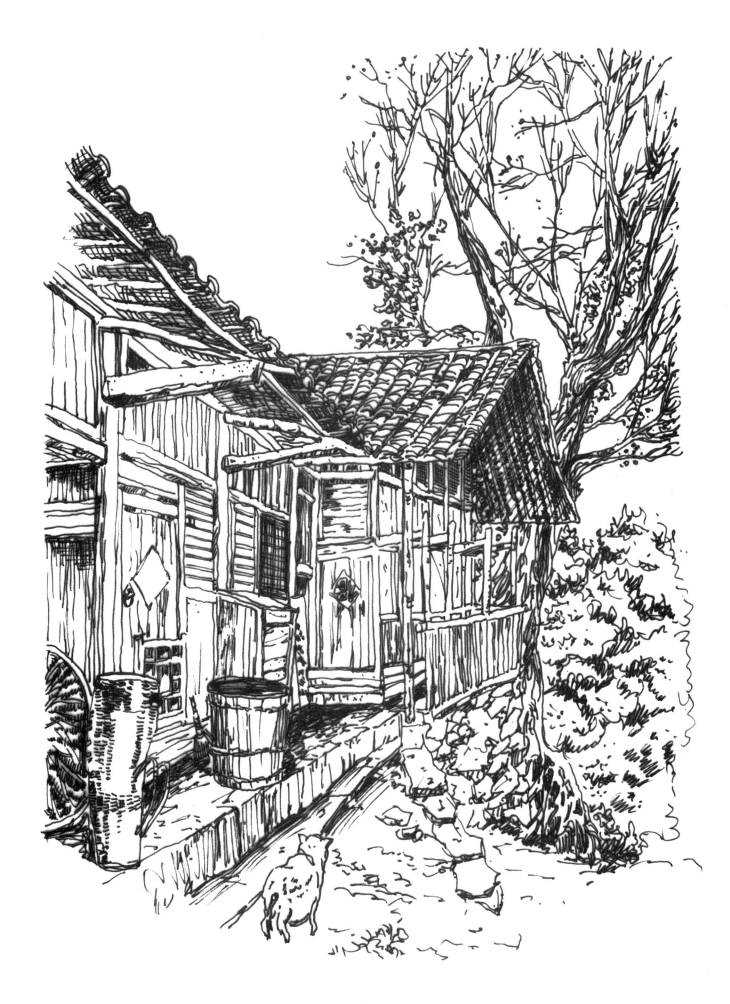

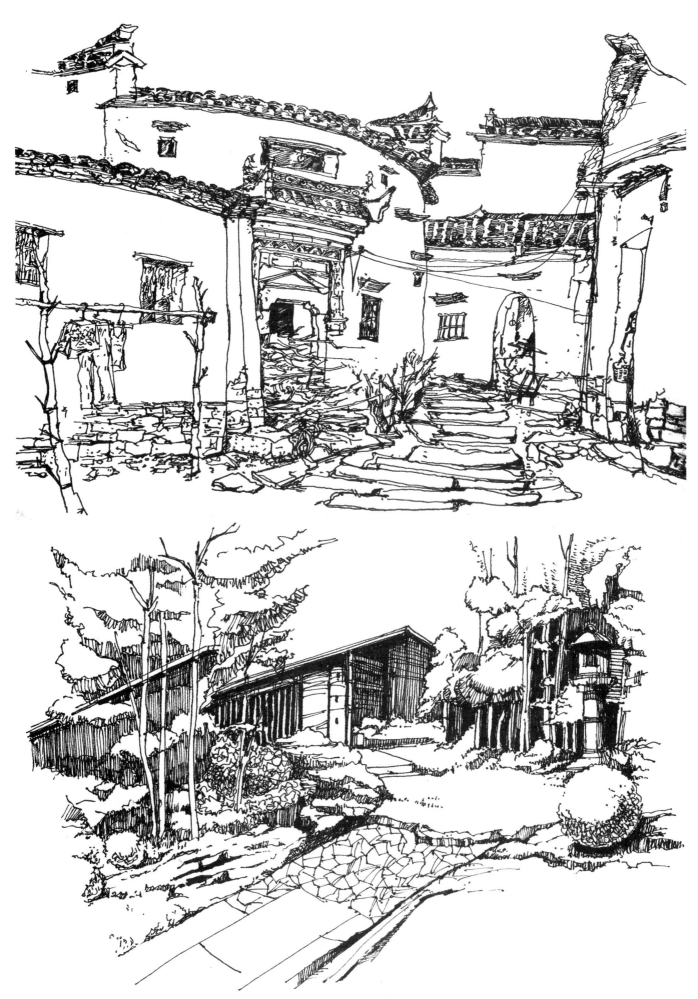

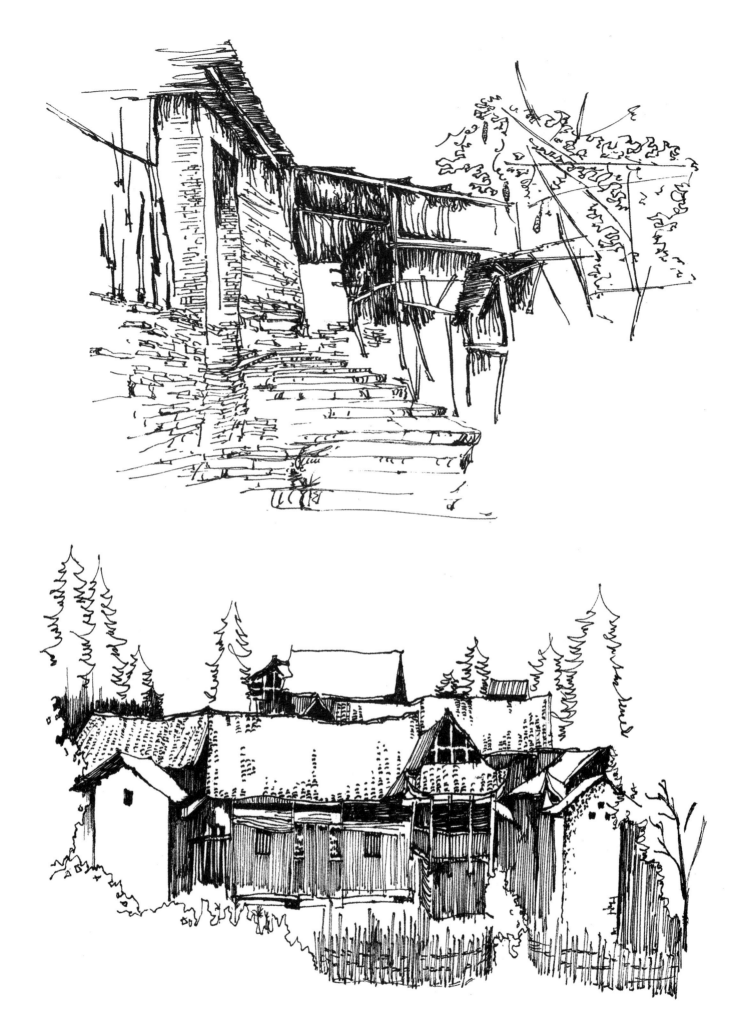

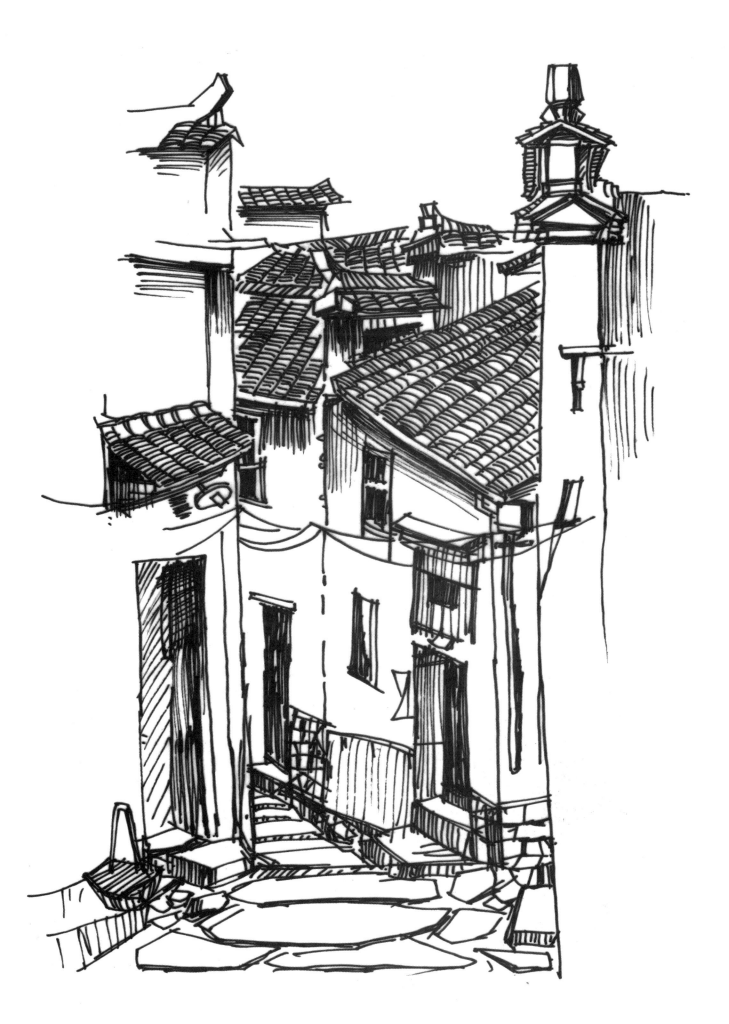

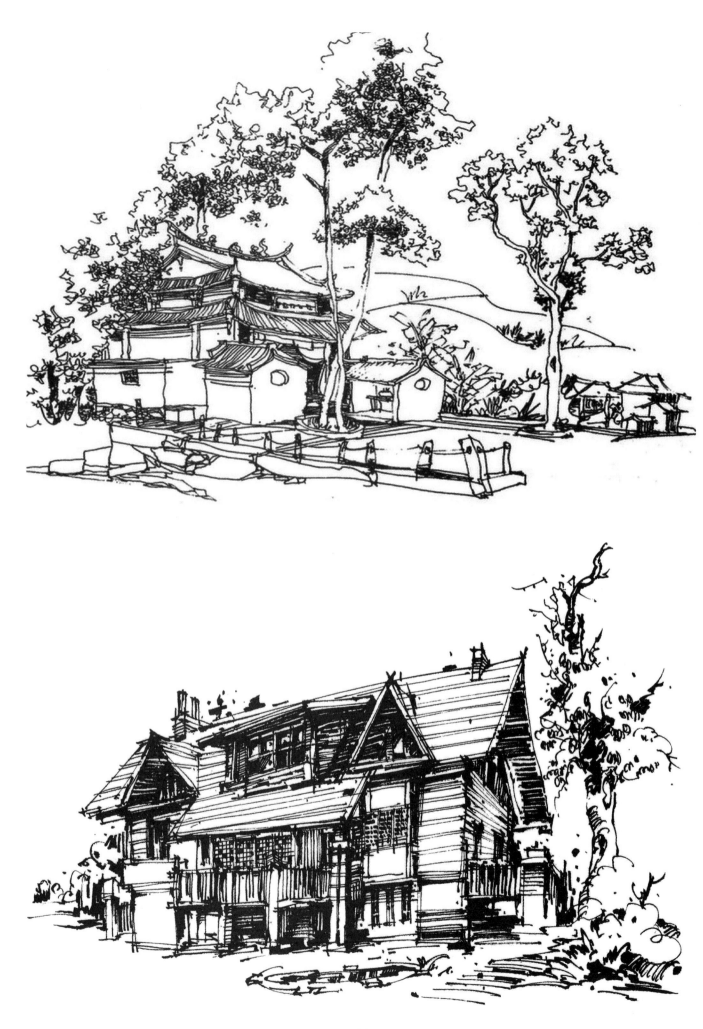

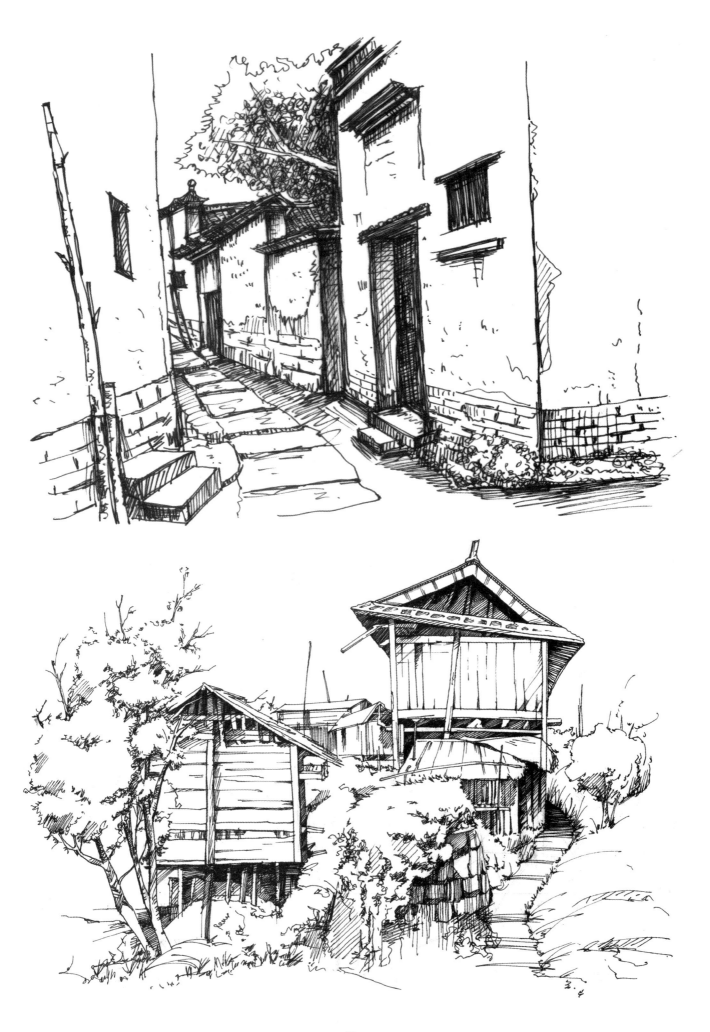

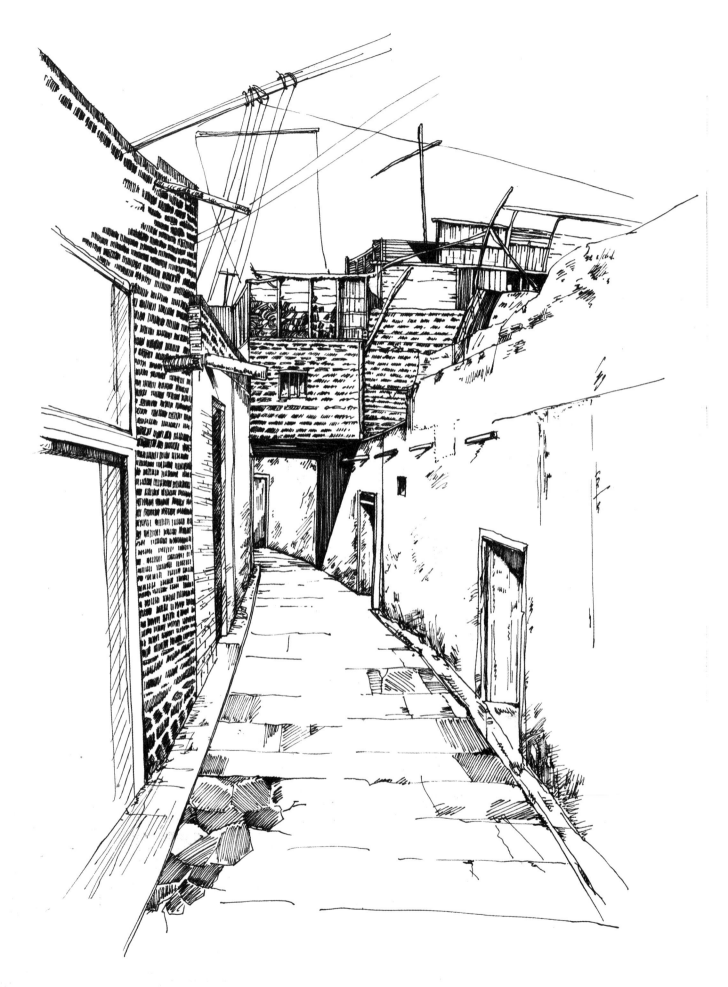

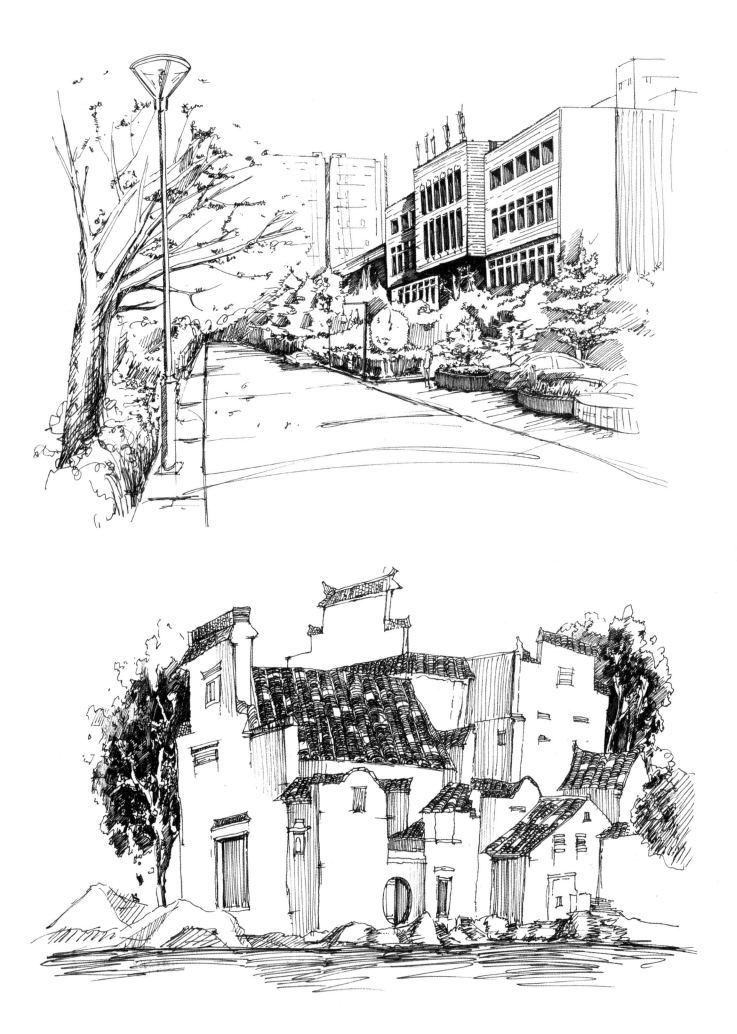

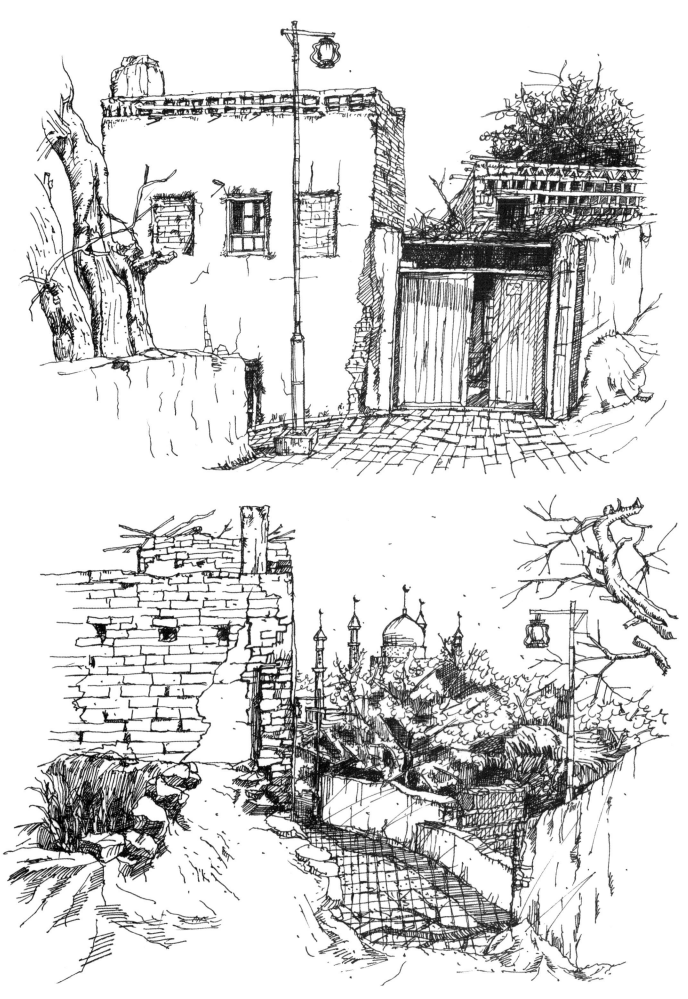

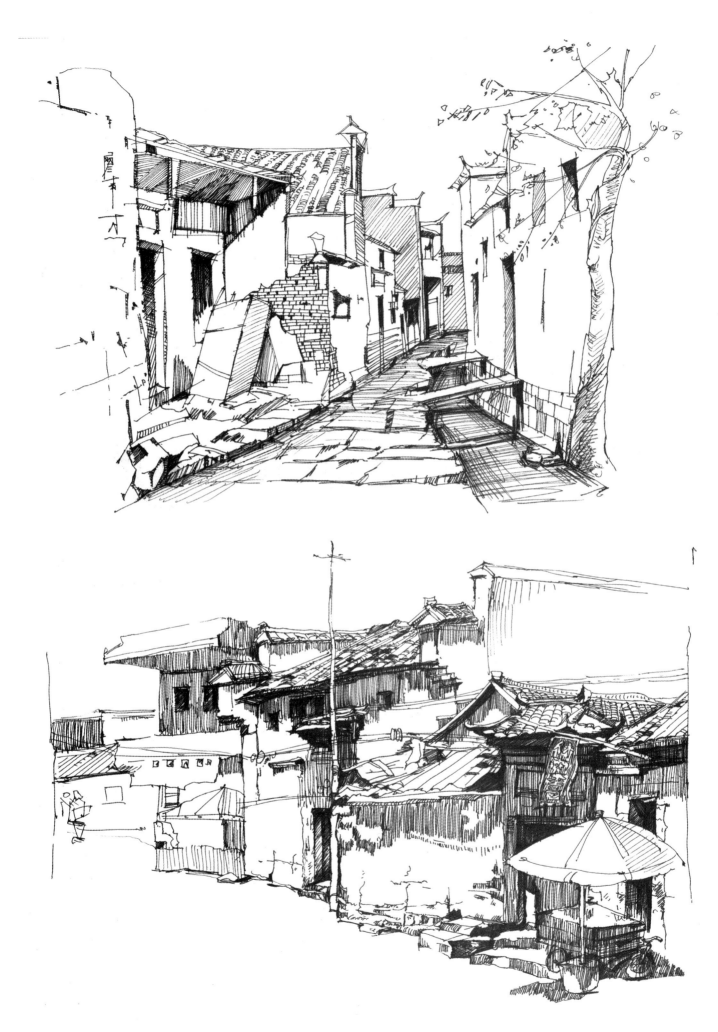

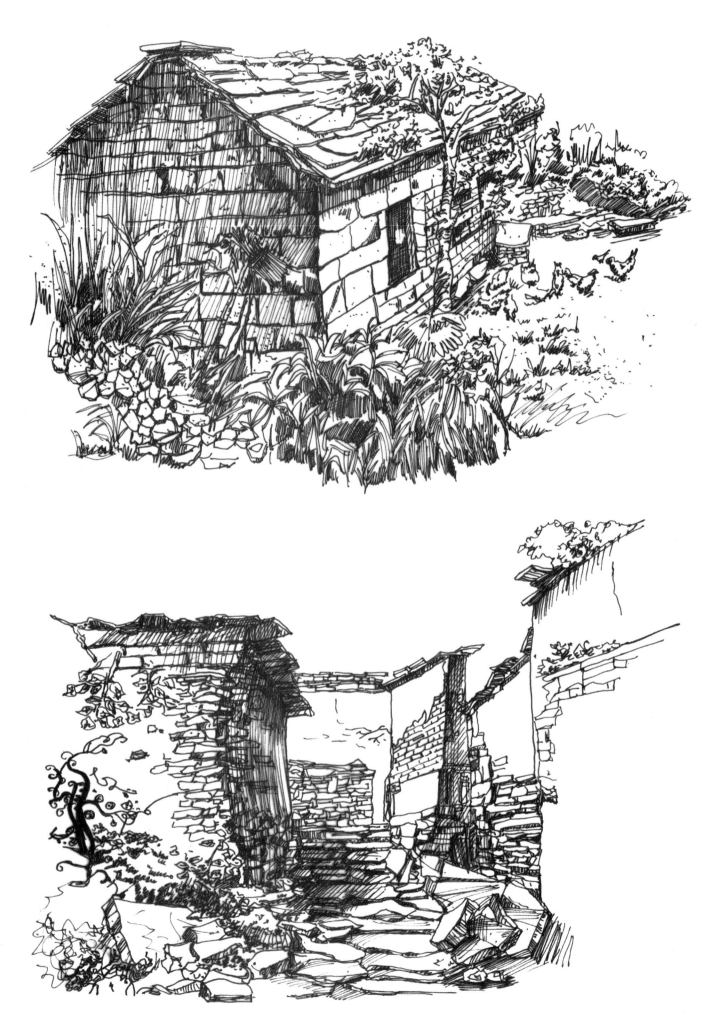

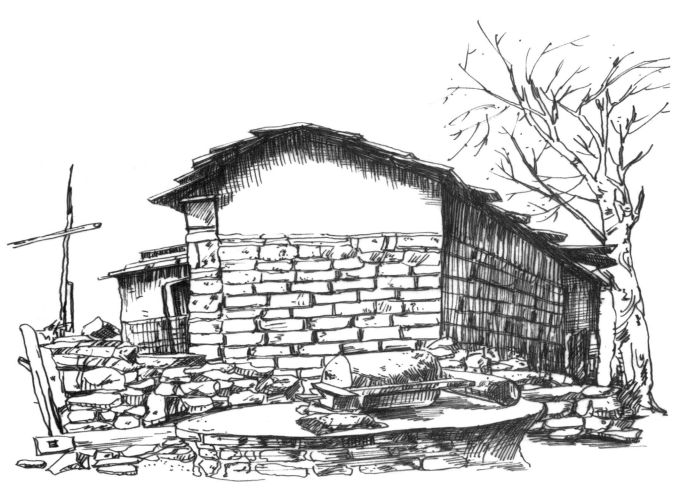

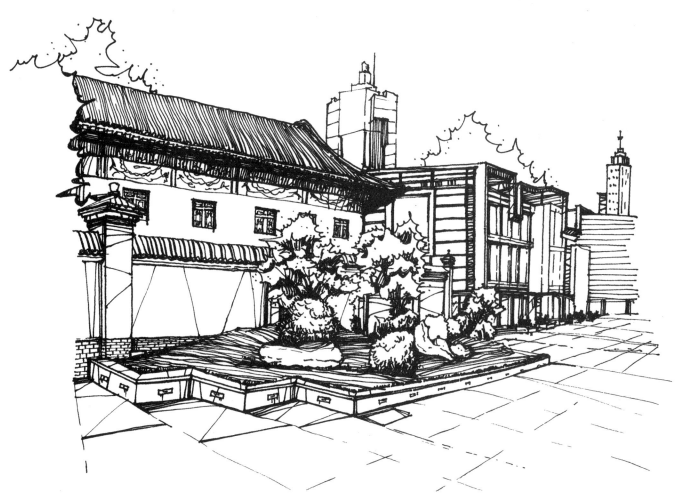

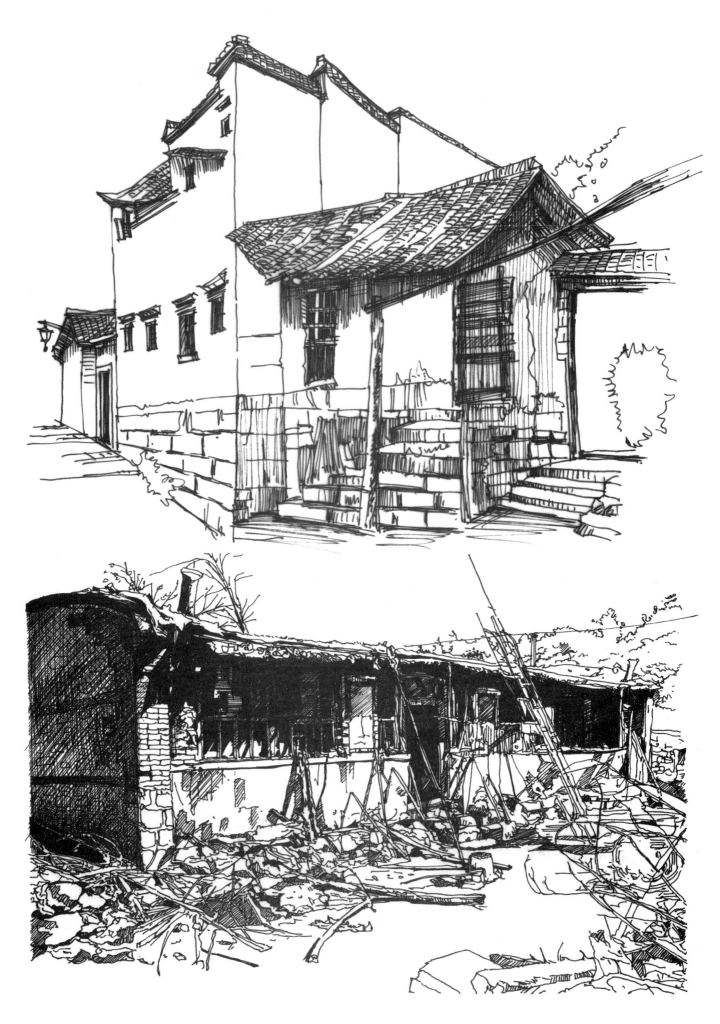

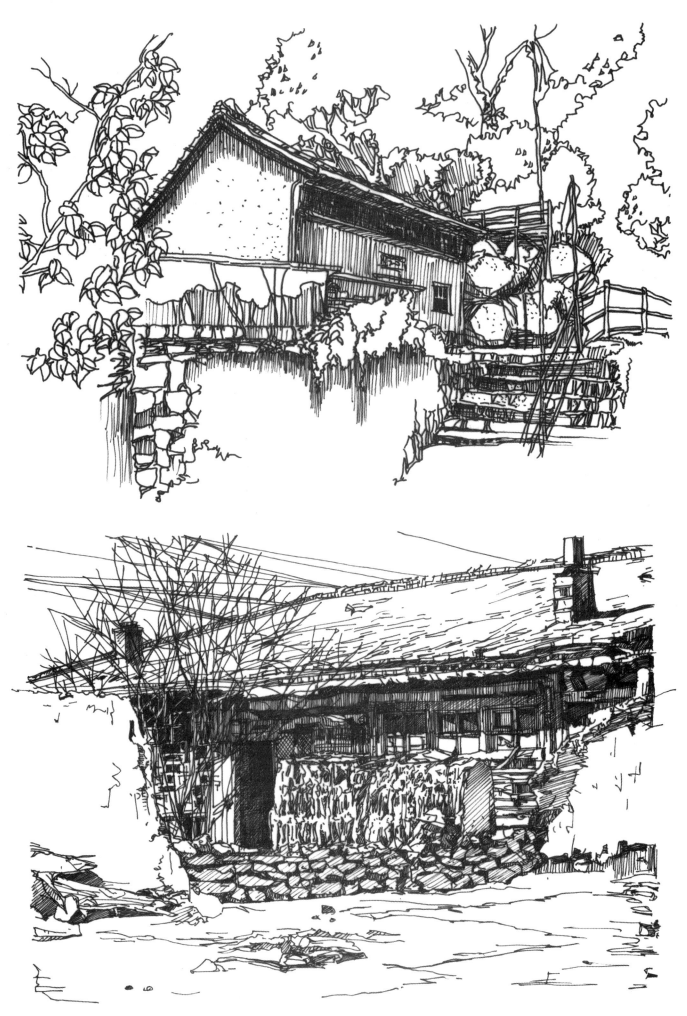

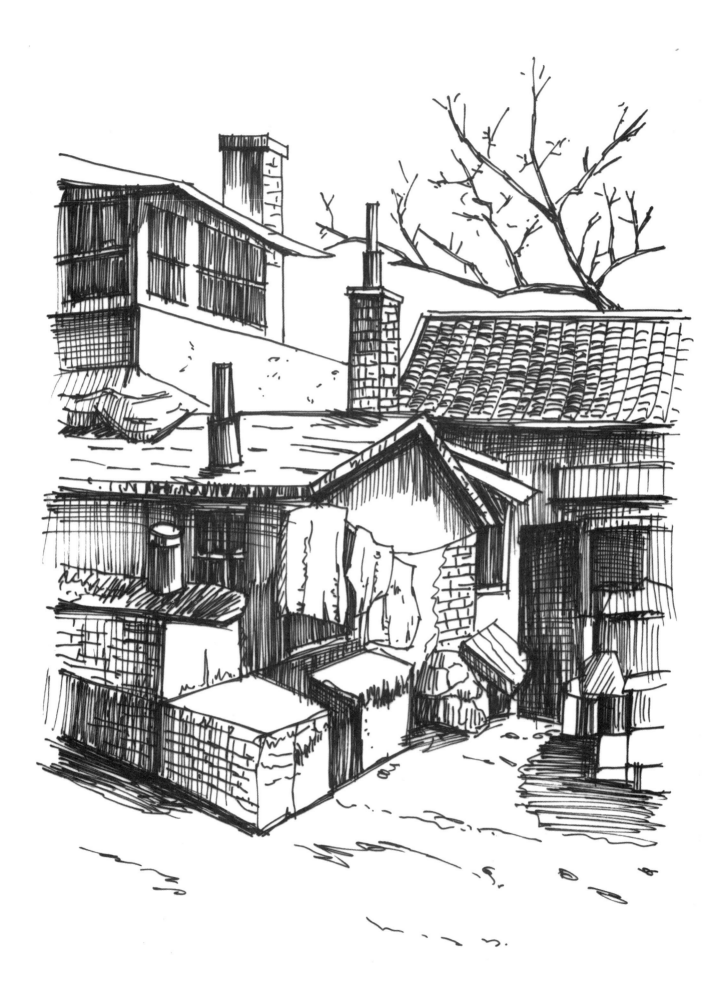

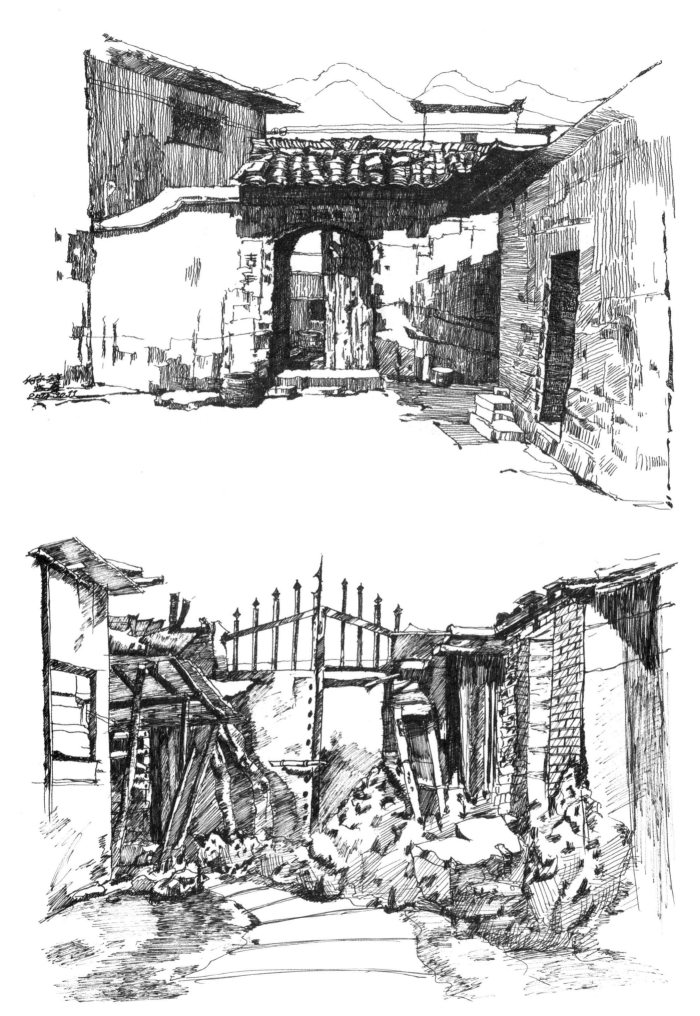

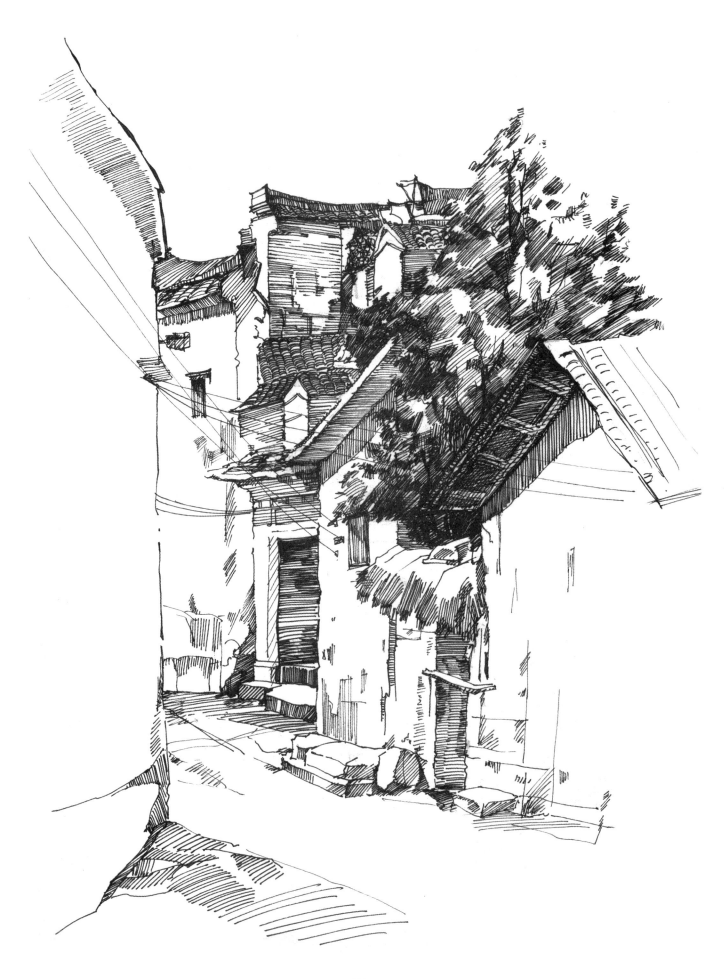

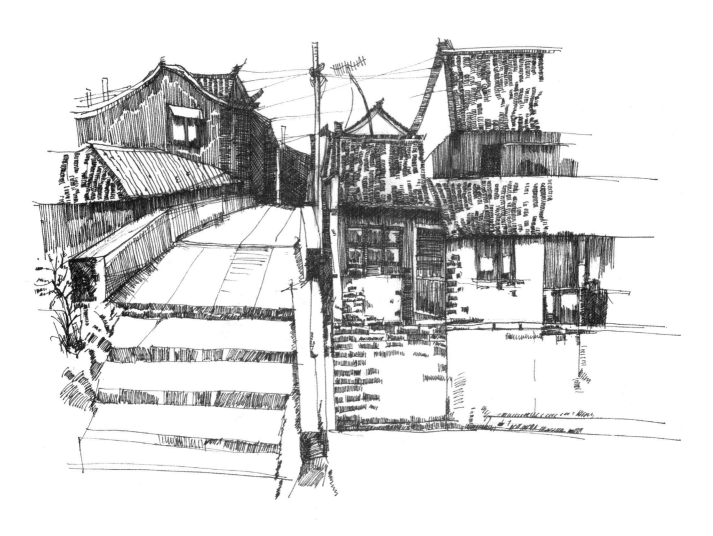

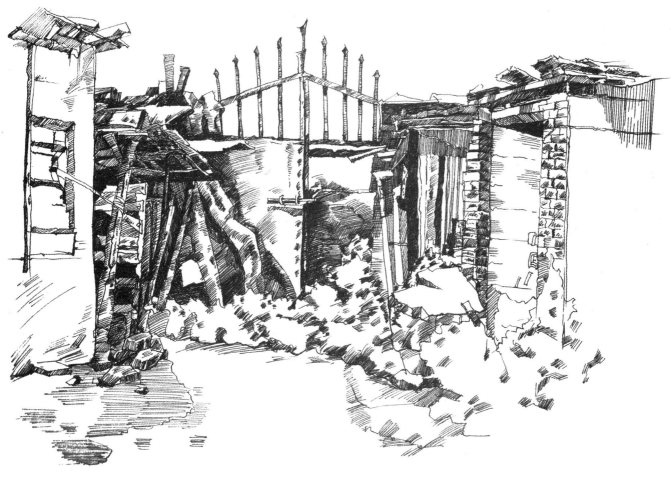

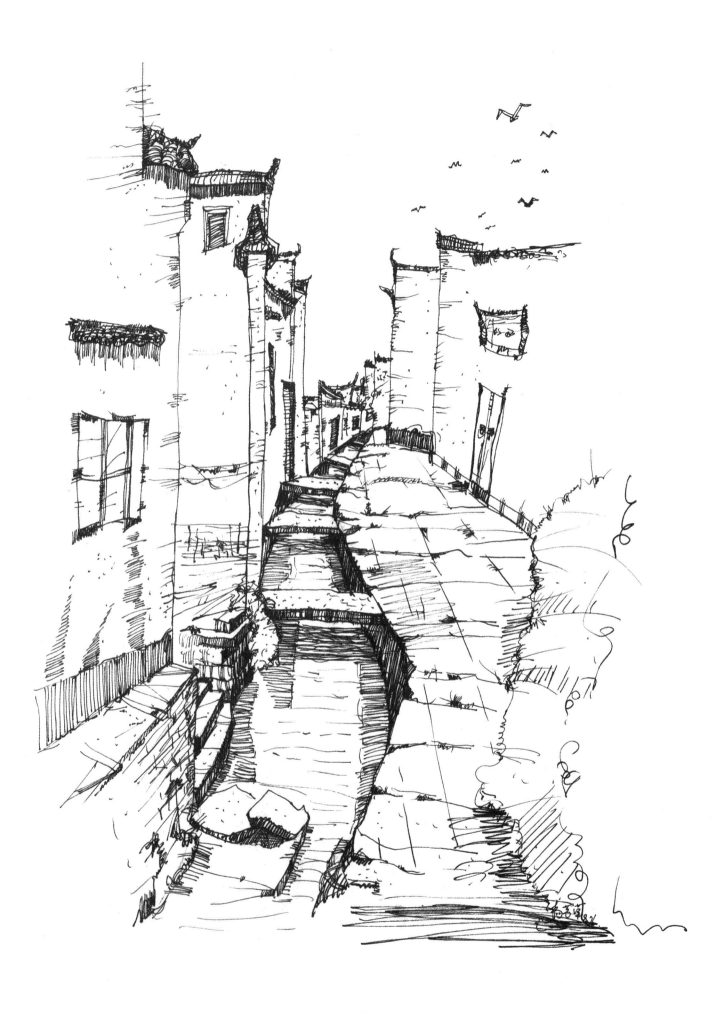

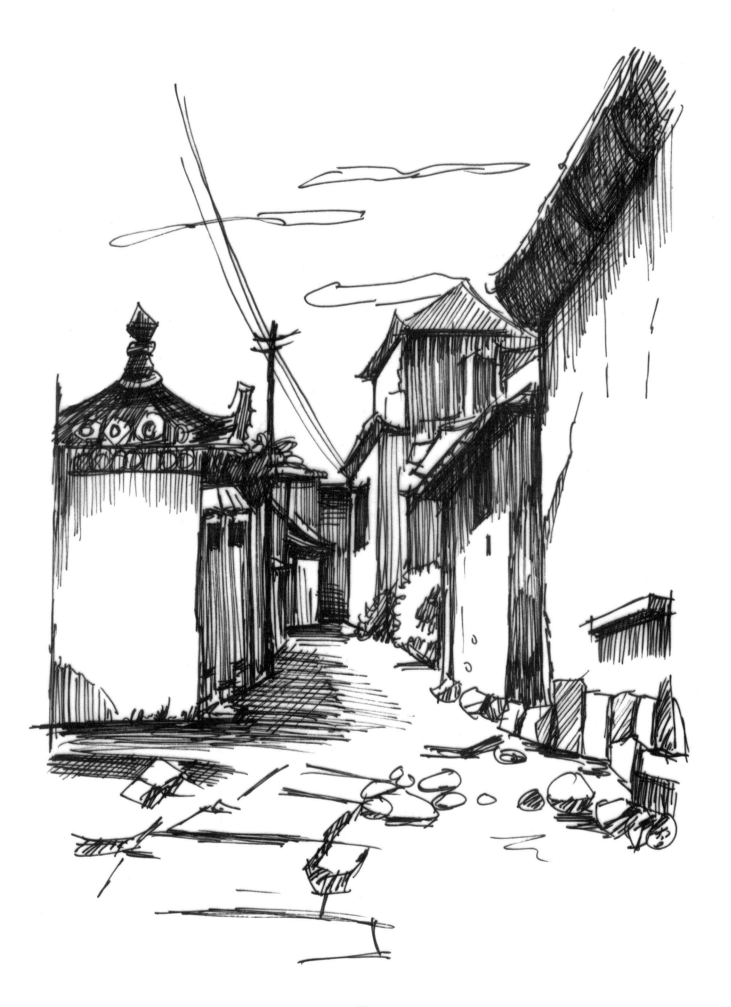

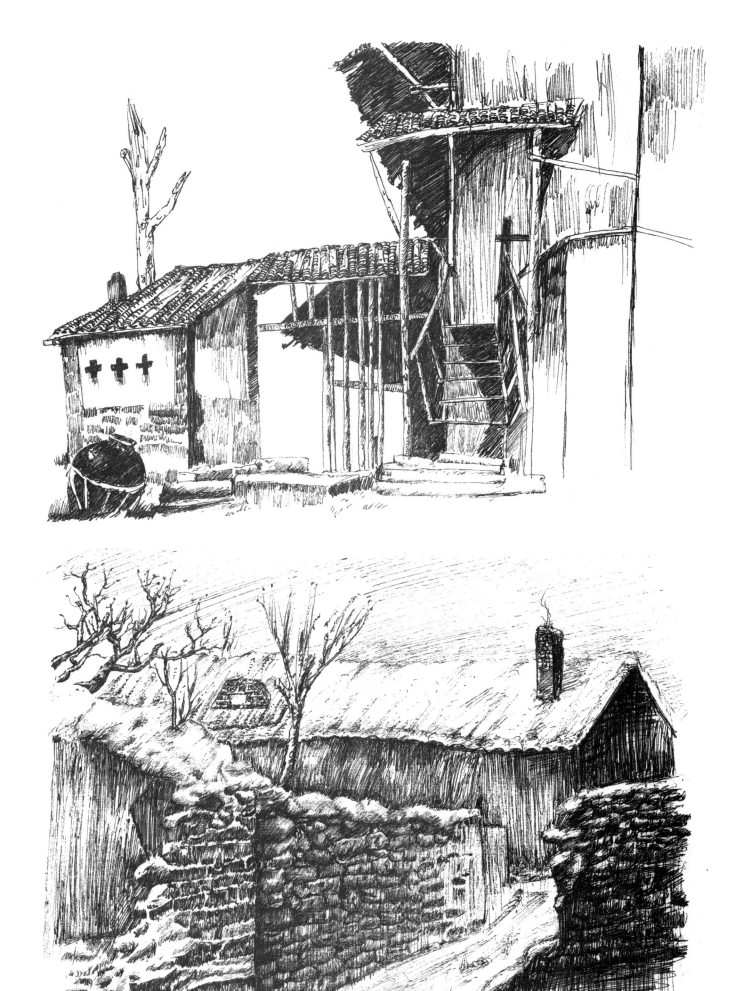

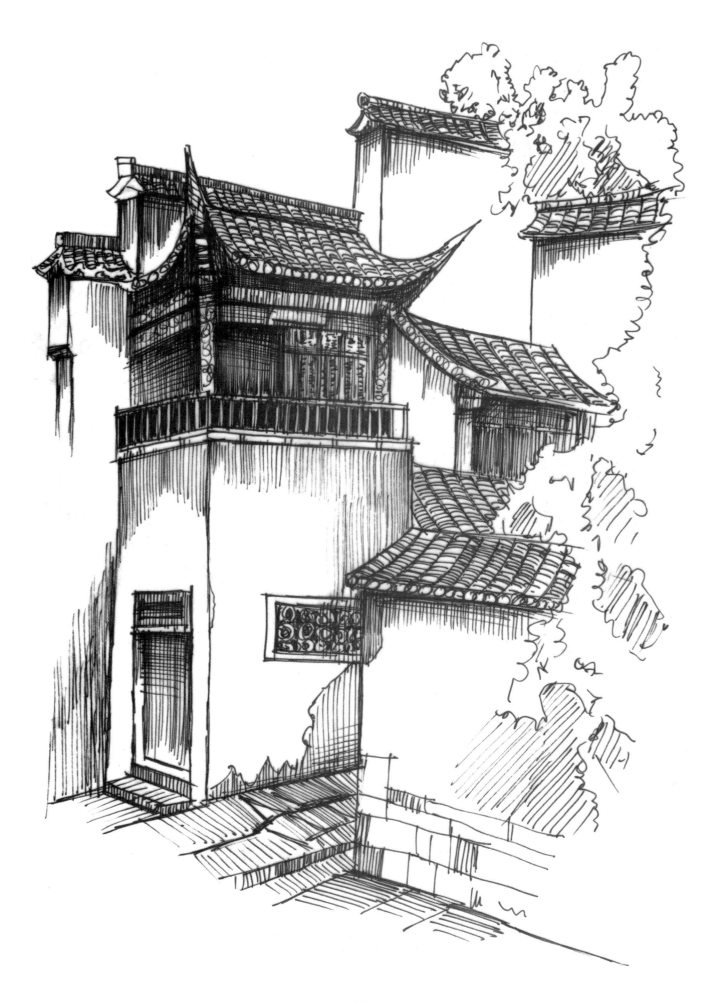

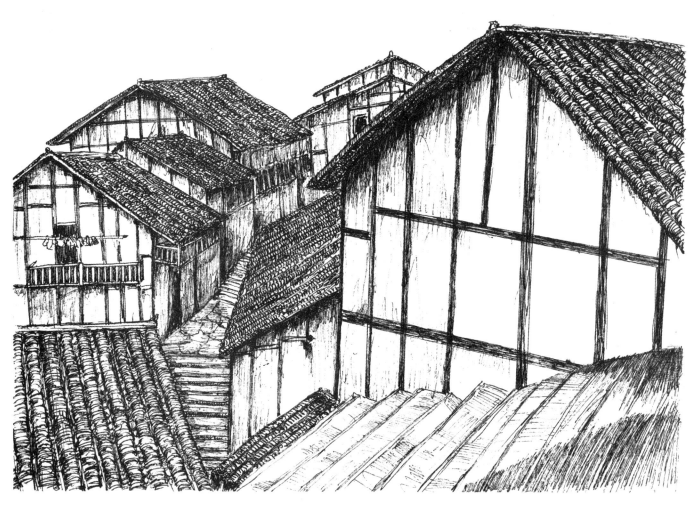

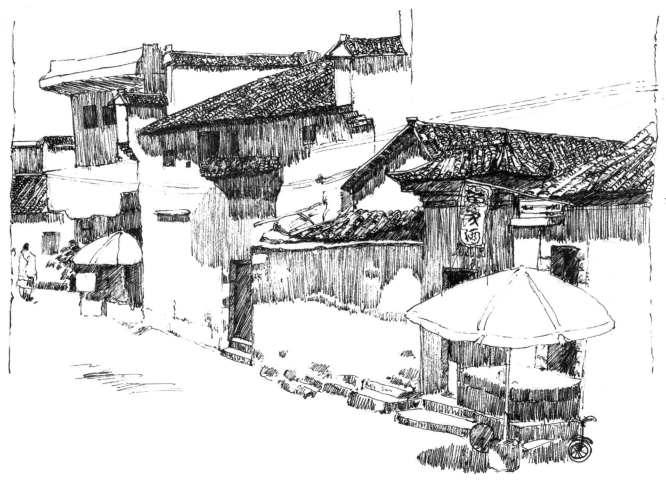

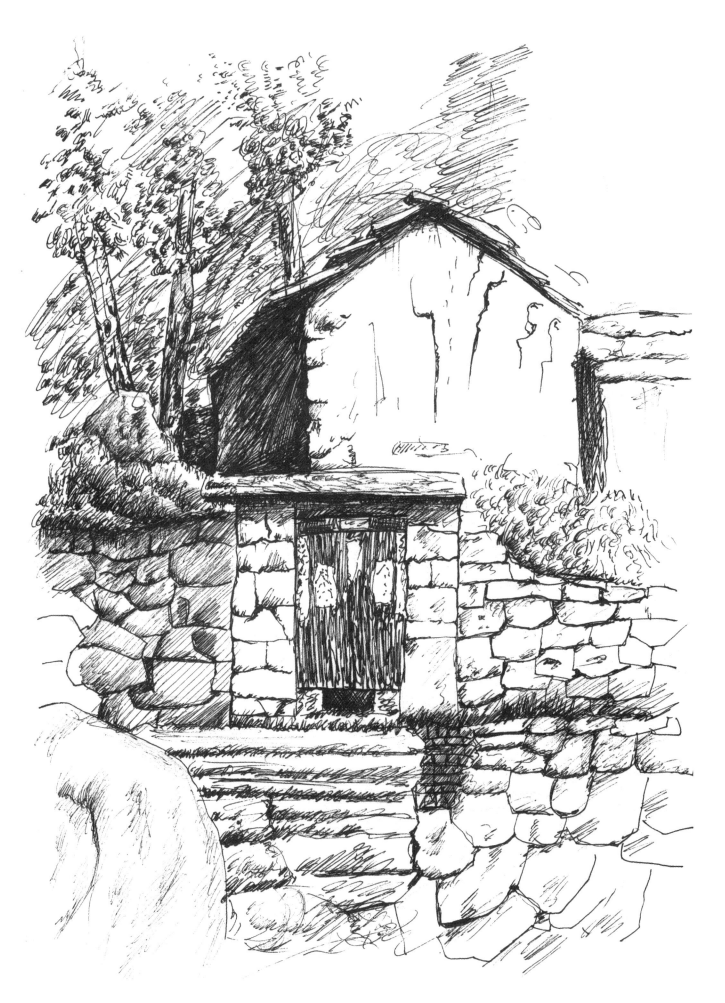

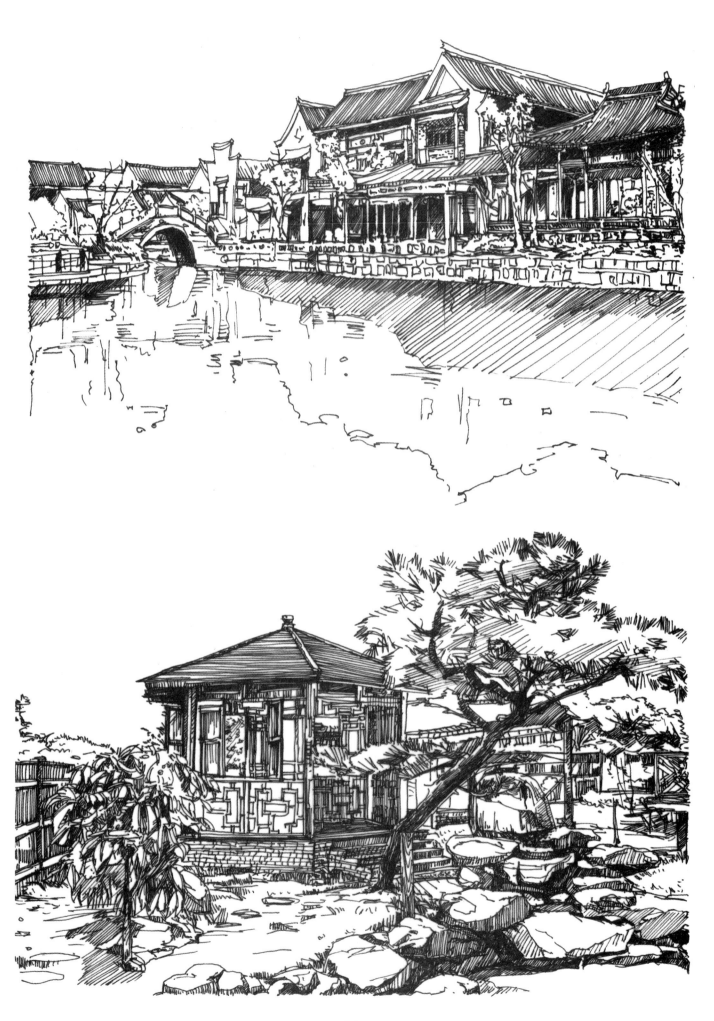

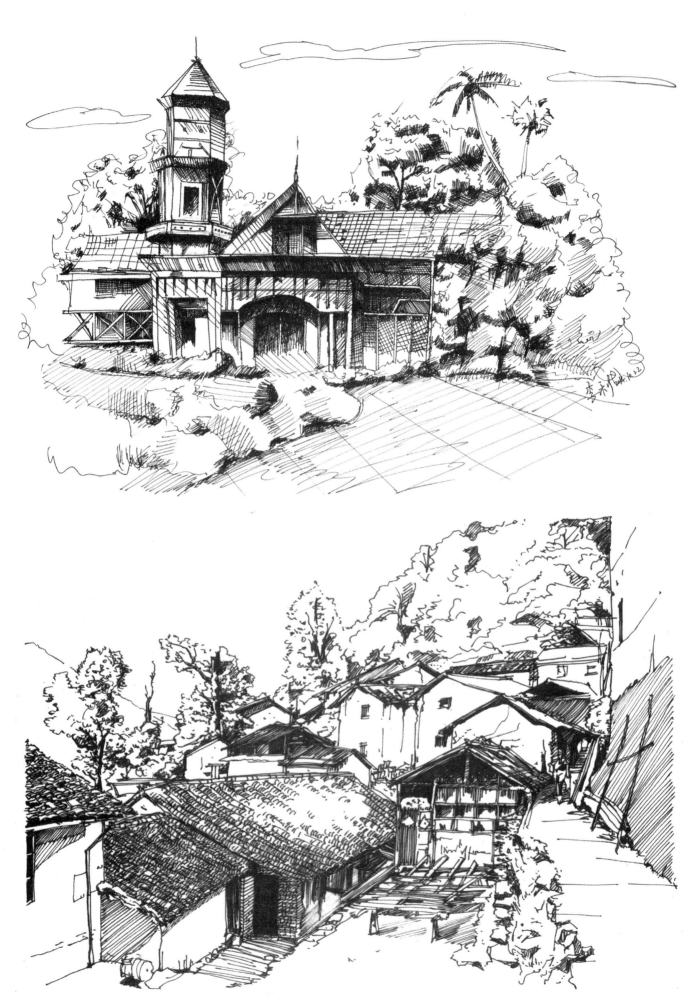

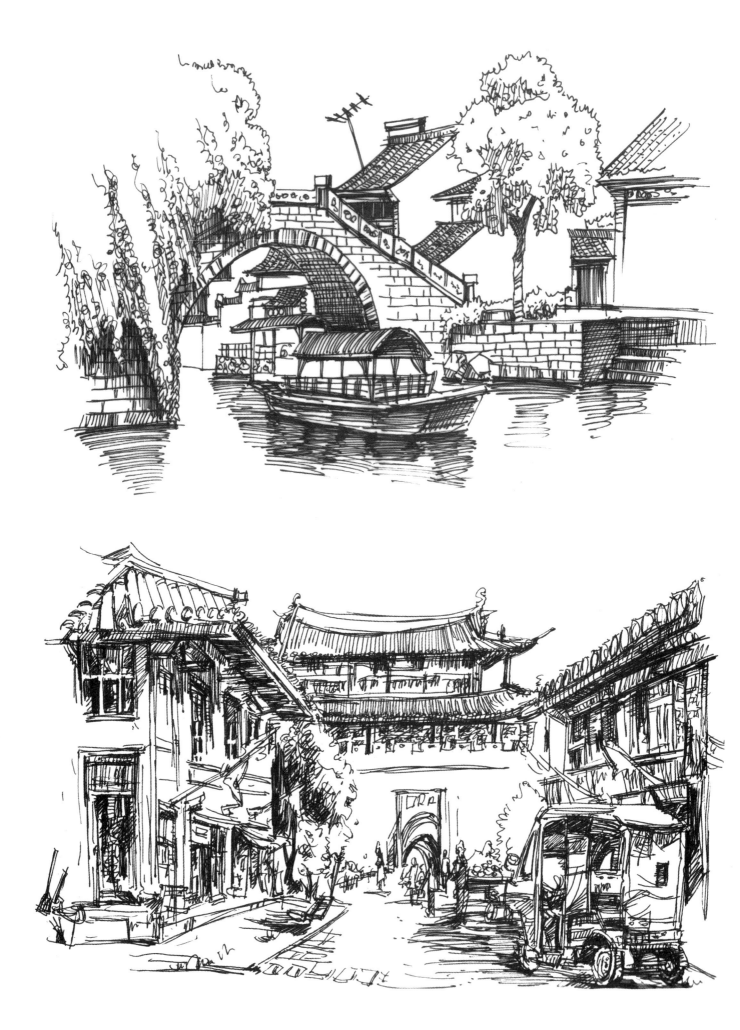

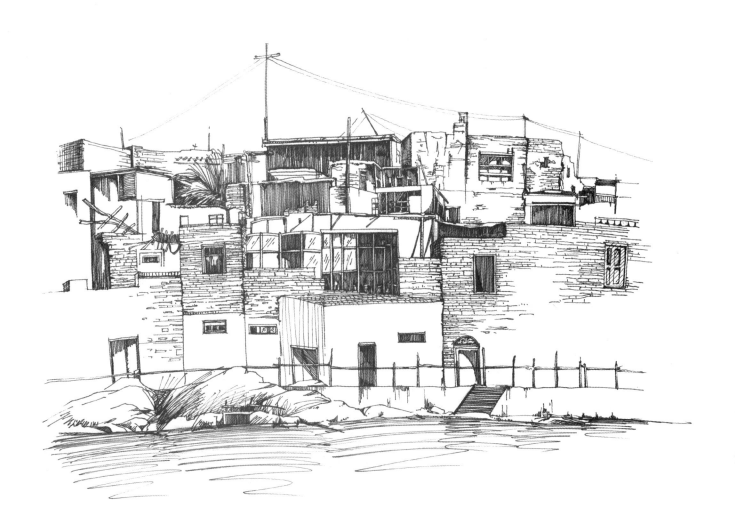

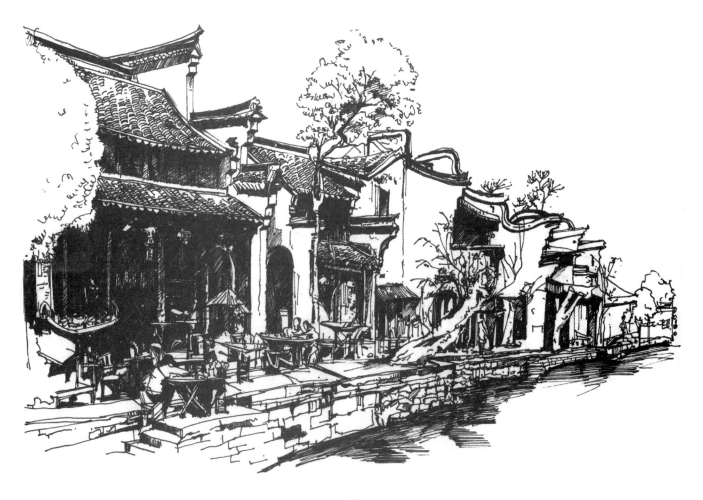

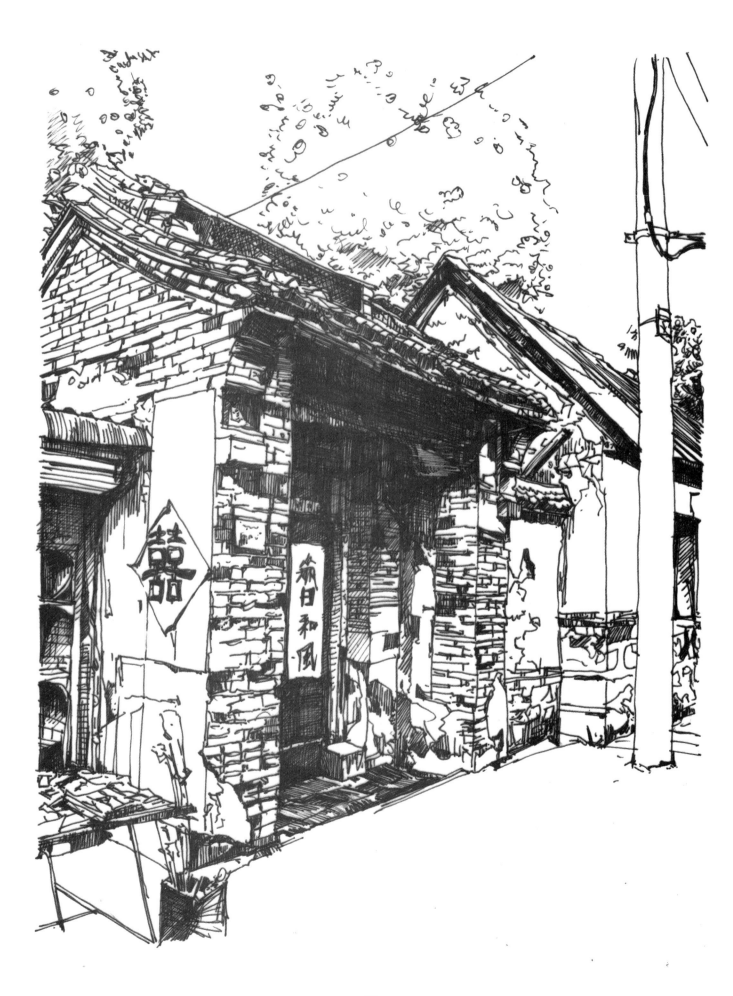

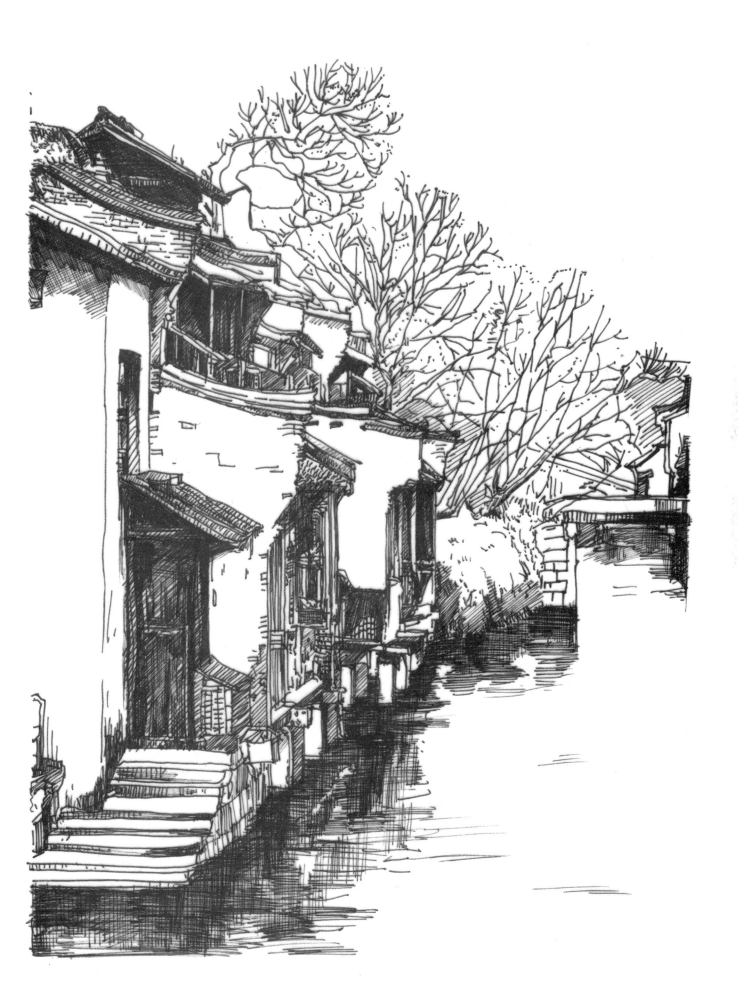

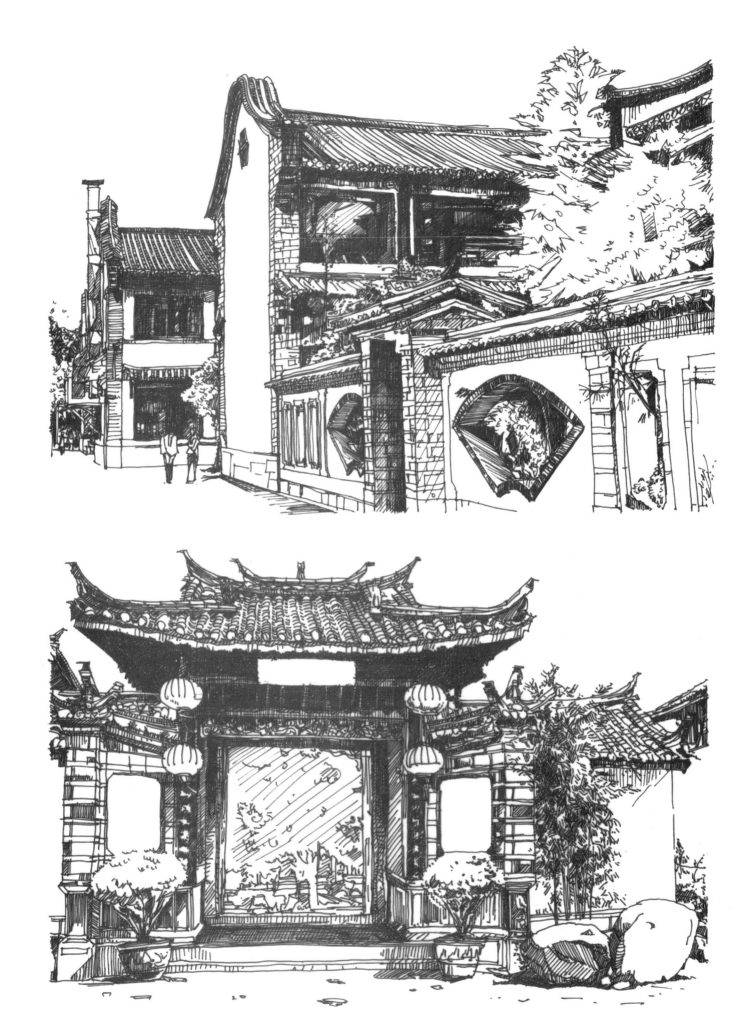

第5章　风景写生作品欣赏

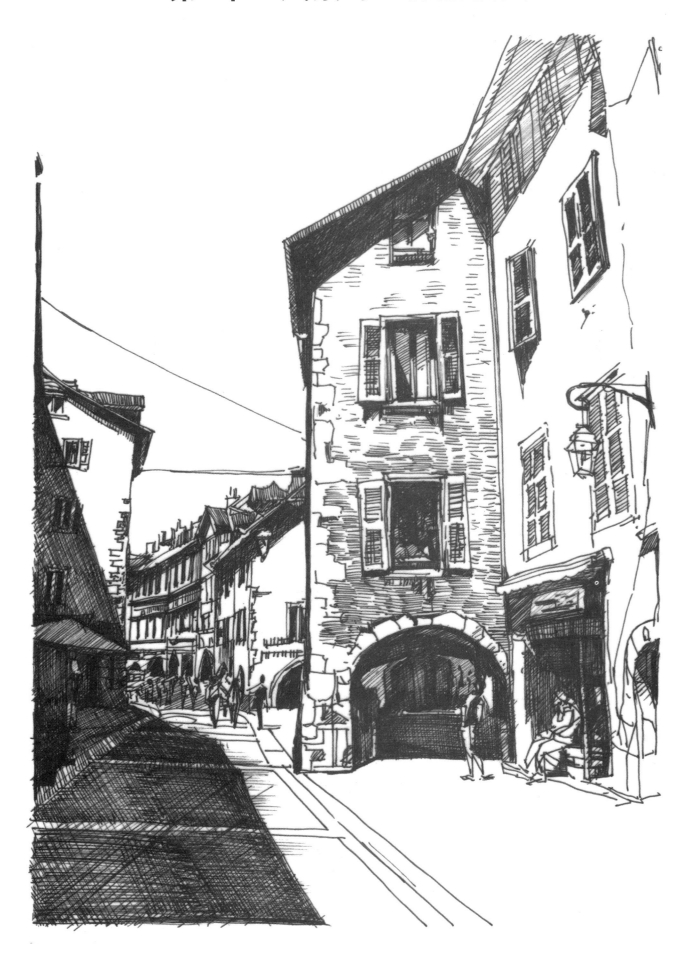

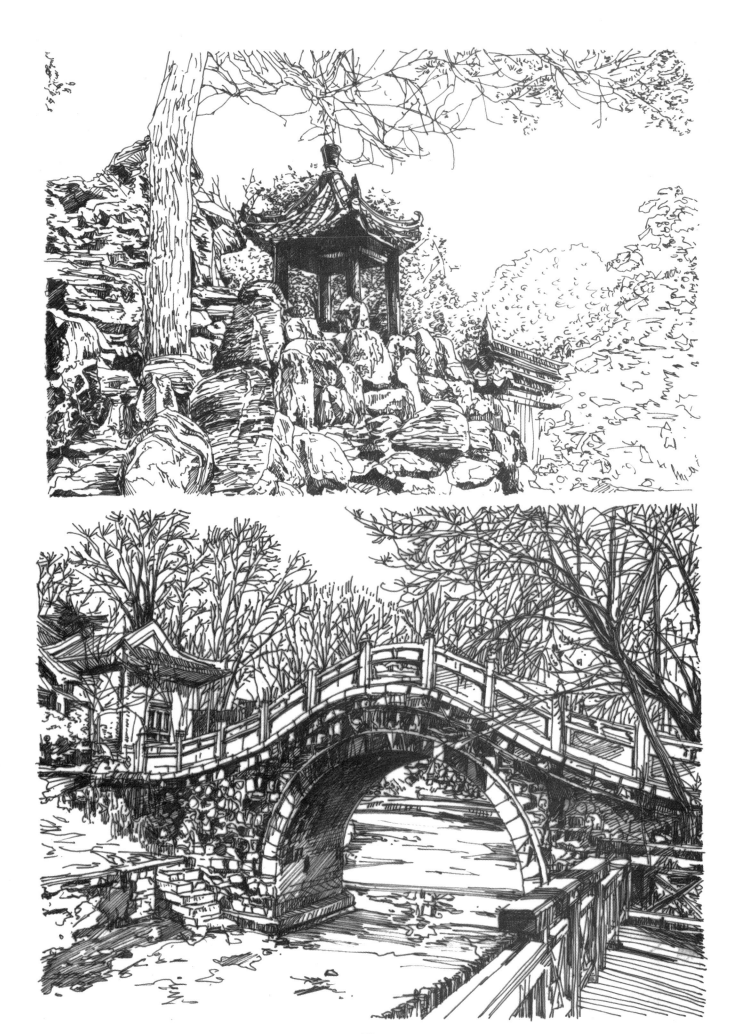

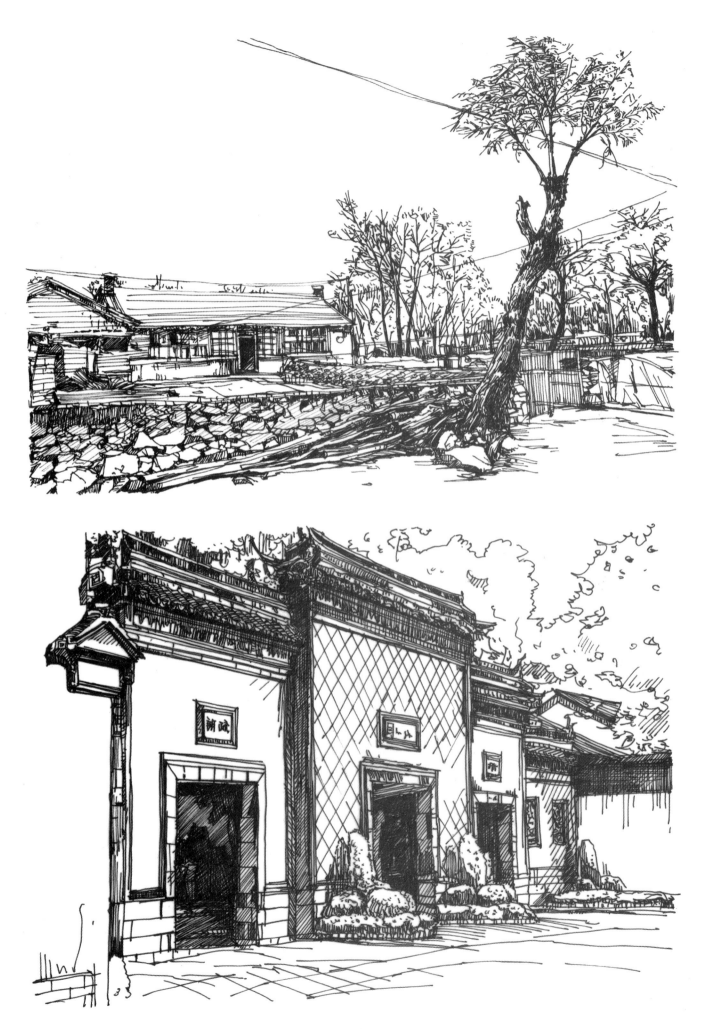

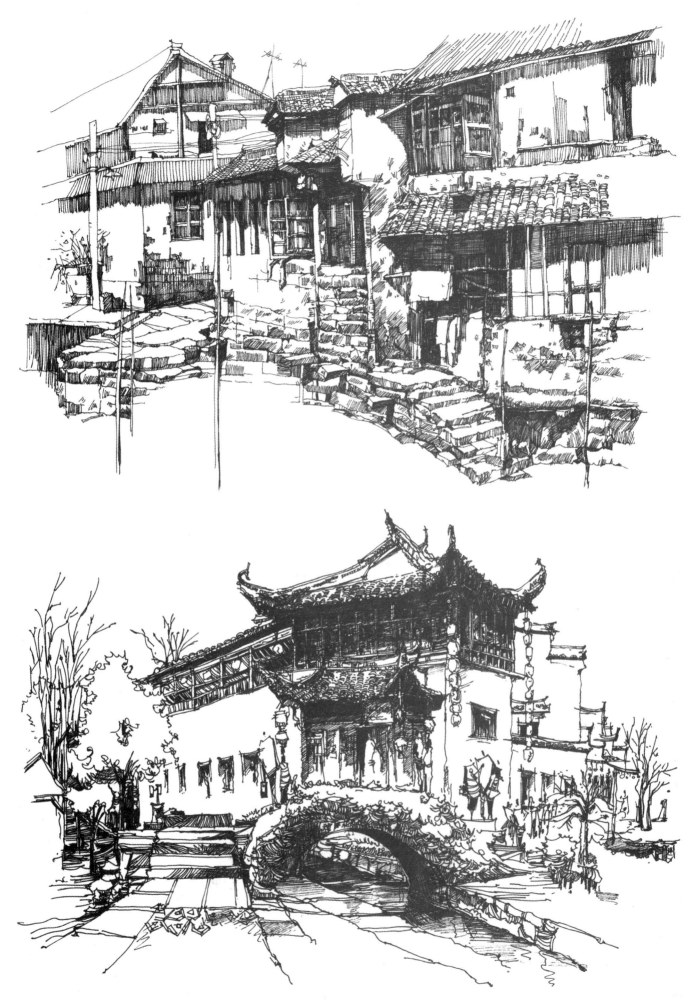

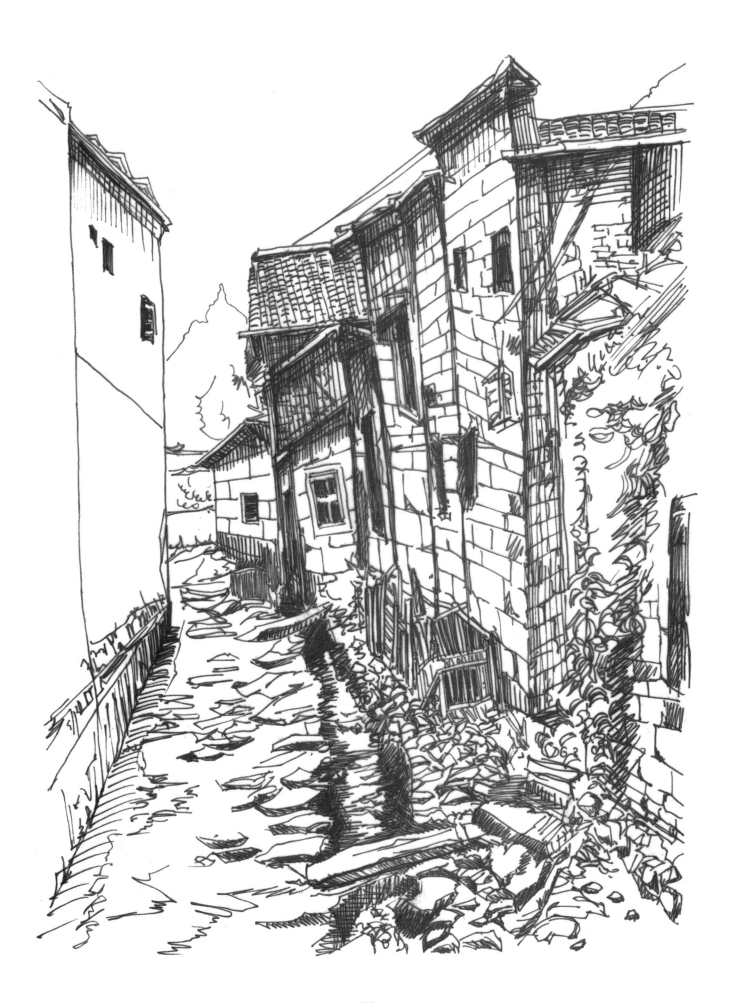

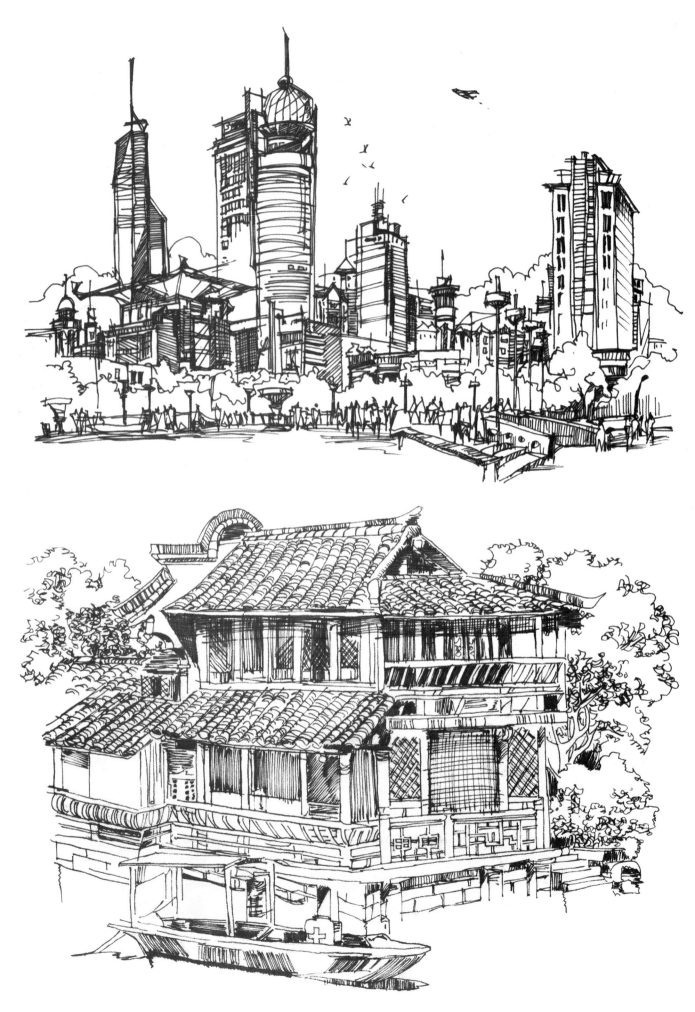

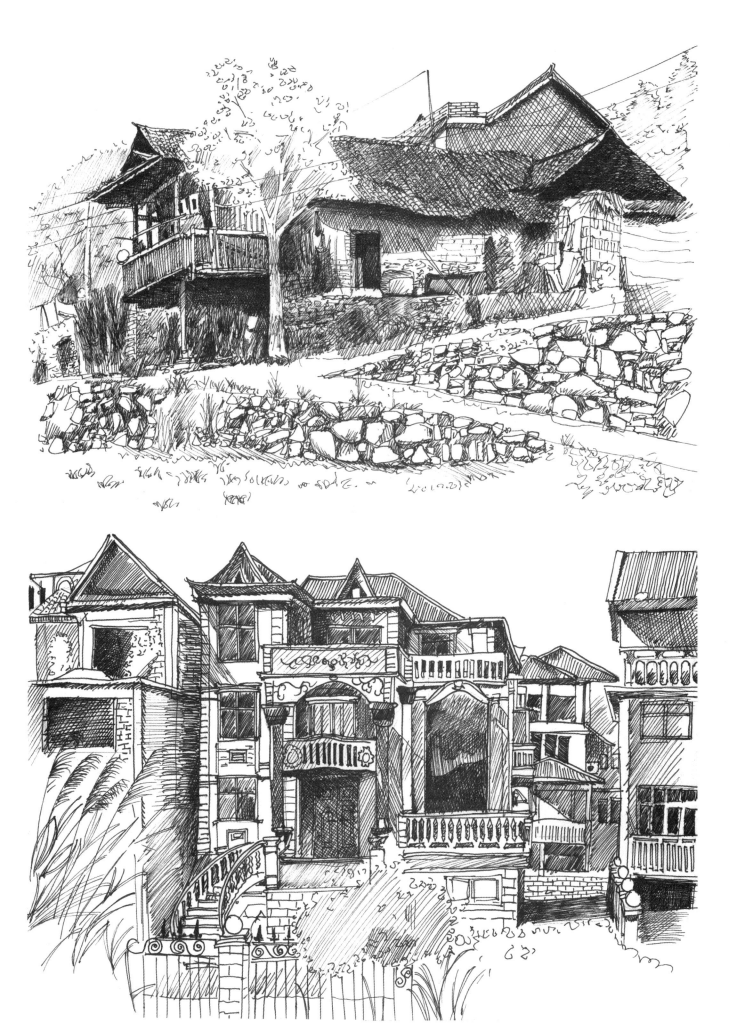

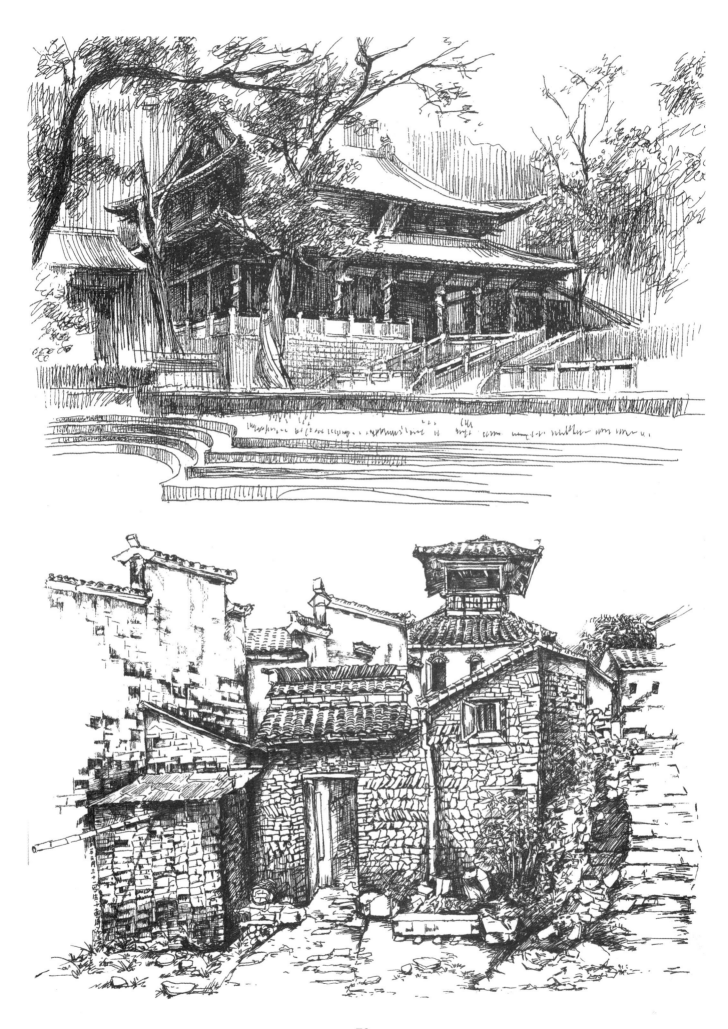

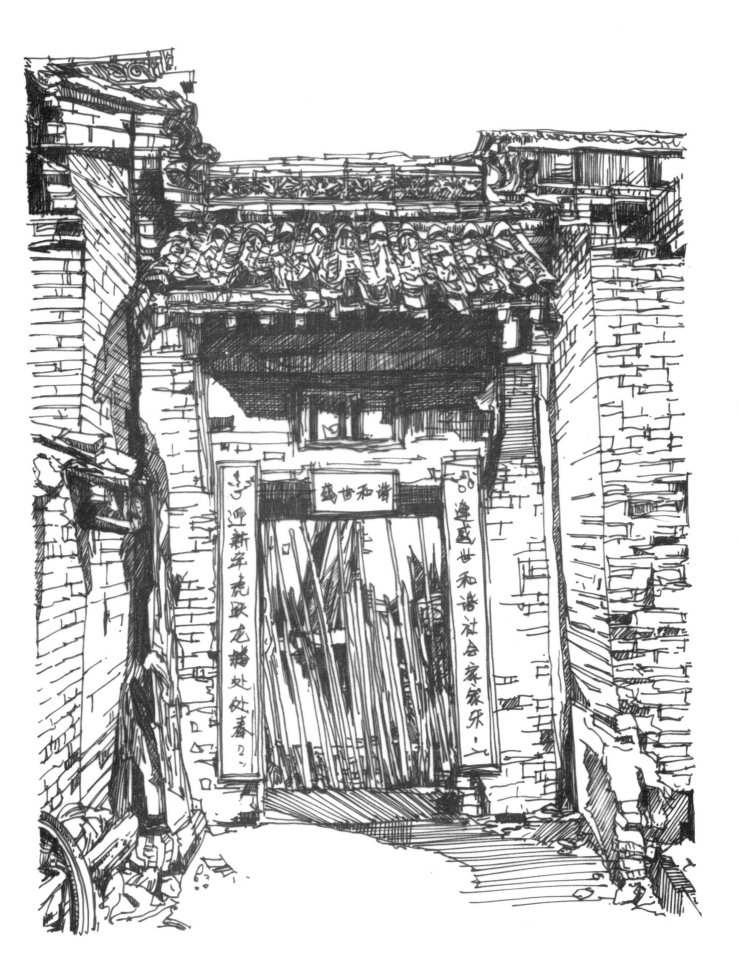

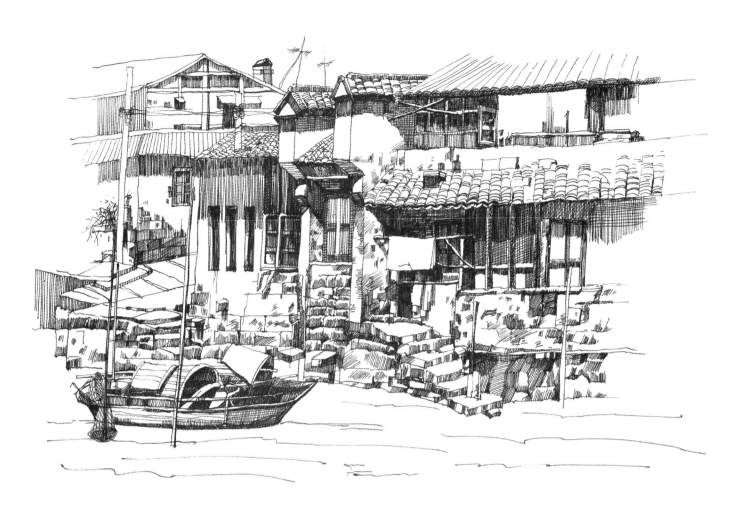

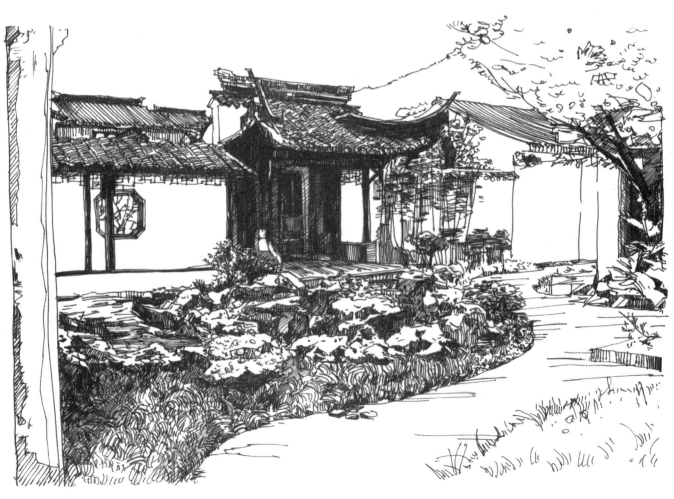

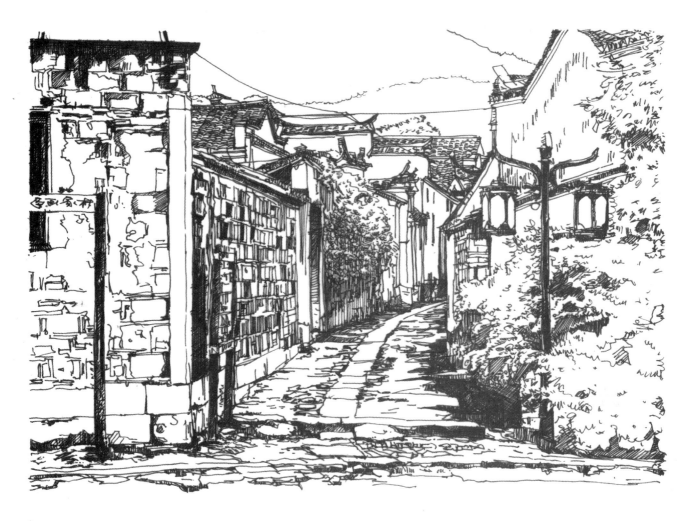

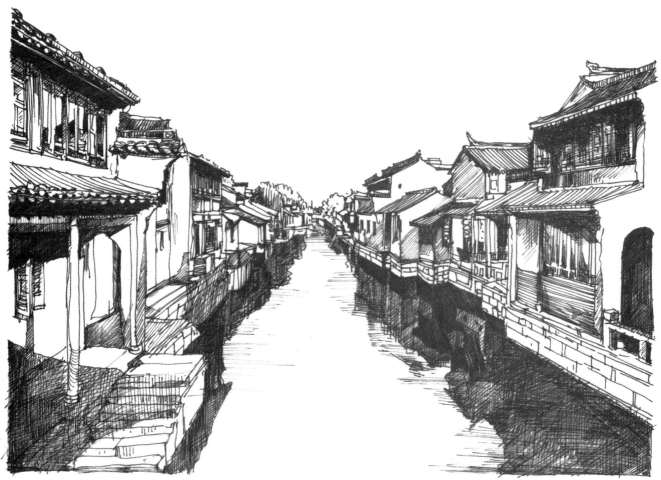

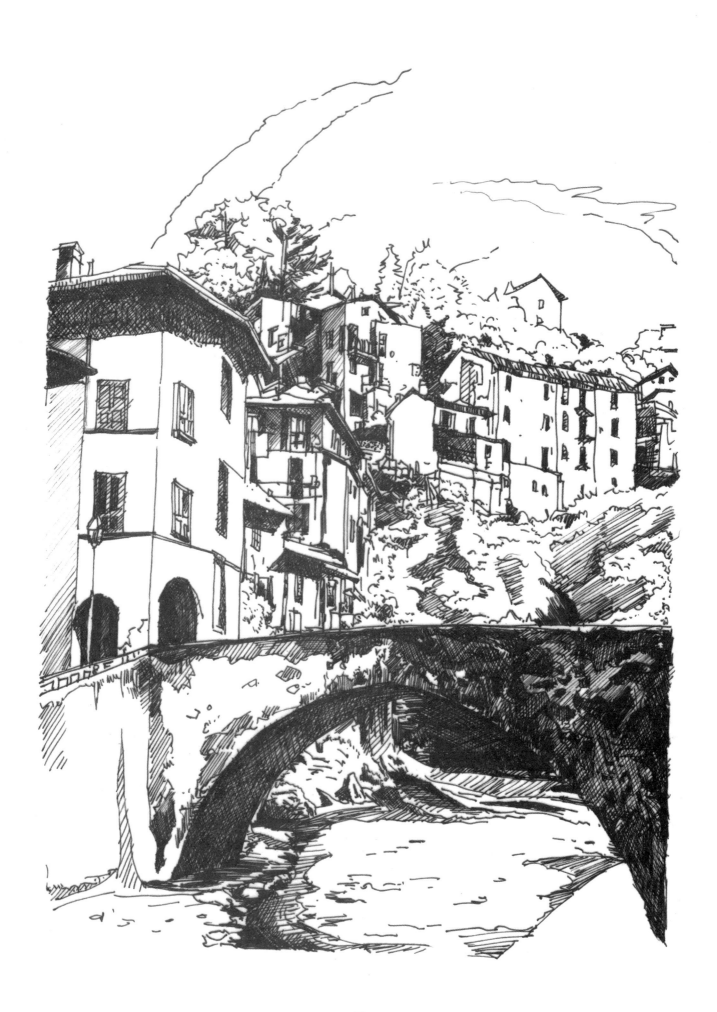